L'ARCHITECTURE

DES

NATIONS ÉTRANGÈRES

(EXPOSITION UNIVERSELLE DE PARIS, EN 1867)

L'ARCHITECTURE

DES

NATIONS ÉTRANGÈRES

ÉTUDE

SUR LES PRINCIPALES CONSTRUCTIONS DU PARC

A L'EXPOSITION UNIVERSELLE DE PARIS (1867)

PAR

M. ALFRED NORMAND
ARCHITECTE DU GOUVERNEMENT

PARIS
A. MOREL, ÉDITEUR-LIBRAIRE
13, rue Bonaparte, 13

M DCCC LXX

STRASBOURG, TYPOGRAPHIE DE G. SILBERMANN

Quelques lignes suffiront, je pense, pour définir le but et la disposition du travail que je livre aujourd'hui à l'appréciation du public artiste.

Quelle qu'ait été la valeur des nombreuses critiques auxquelles a donné lieu l'Exposition universelle de 1867, elle n'en restera pas moins dans l'histoire un fait immense, une solennité qui marquera, d'une manière remarquable, le XIXe siècle et le règne de Napoléon III.

Constituée sur une échelle immense, on n'avait jamais rien vu d'aussi important jusqu'à nos jours, et il n'est guère possible de prévoir l'époque qui permettra d'assister de nouveau à pareil spectacle; car chacun fit alors des efforts, des dépenses, qu'il paraît difficile de voir se renouveler, dans une aussi large mesure, à toutes les périodes quinquennales ou même décennales.

Peut-être eût-il été plus prudent de circonscrire, dès l'origine, le programme que les organisateurs s'étaient tracé, pour lui permettre, dans l'avenir, de nouveaux développements. Car les arts et l'industrie trouvent toujours de grands enseignements dans les expositions, surtout dans celles dites *universelles*. Elles permettent un échange d'idées et de procédés entre tous les peuples; elles les mettent à même d'apprécier, aussi exactement que possible, l'état général du progrès artistique et industriel, leur inspirent des perfectionnements, et les placent sur la voie du progrès.

Je n'énoncerai pas ici les merveilles de l'Exposition de 1867. Trop peu de temps s'est écoulé depuis qu'elle a cessé, pour qu'elles ne soient pas encore présentes à la mémoire de tous.

J'appellerai seulement l'attention sur l'une des innovations qui, en 1867, caractérisaient l'Exposition. Le lecteur, sans doute, a déjà deviné que je veux parler du Parc immense qui entourait le bâtiment central. C'était, en effet, le grand caractère distinctif de la lutte internationale de 1867 sur les expositions précédentes, le complément nécessaire de l'ensemble, le spectacle sans égal, que, selon toutes les probabilités, les générations futures n'auront jamais l'occasion de voir.

L'étendue considérable du Champ-de-Mars, les sommes immenses qui furent consacrées aux travaux, avaient permis de donner à ce parc des dispositions et une décoration aussi remarquables que réussies.

Jusqu'alors l'architecture ne s'était jamais trouvé représentée dans les expositions que par des dessins; quelquefois, mais rarement, par de petits modèles en relief. Pour la première fois elle figurait, en 1867, avec des constructions, véritables spécimens des temples, des palais, des maisons, des écoles, des fermes de chacun des pays dont ils étaient originaires. C'était là l'une des innovations les plus heureuses, car elle donnait l'expression de toutes les formes connues de la construction.

Un grand sentiment artistique distinguait, sinon la totalité, au moins la grande majorité de ces constructions; et cependant personne, que je sache, n'a essayé de faire ressortir ce côté important de l'Exposition, de le sauver d'un oubli que le temps amène trop vite et

trop complet. Car aujourd'hui, chacun le sait, tous ces types, reflets de la civilisation, des mœurs d'habitants souvent aussi éloignés de nous que peu connus encore, sont morcelés, dispersés de toutes parts. Un véritable souffle de destruction a passé sur le Champ-de-Mars, naguère si animé; la plaine est redevenue ce qu'elle était; le silence et la solitude ont remplacé l'animation et la vie. *Dura lex, sed lex.*

Rappeler à la mémoire de ceux qui les ont vus, porter à la connaissance de ceux qui n'ont pu en jouir, les types les plus remarquables de ces constructions, en faire ressortir, dans une représentation fidèle, les détails les plus intéressants, tant au point de vue artistique qu'à celui des procédés de construction employés, tel a été mon but.

Car, pour me servir d'une expression qu'émettait l'un de nos savants professeurs, M. Wolowski, dans une conférence, et tirée d'une inscription placée par le roi Louis de Bavière sous des peintures à fresque de son palais :

> Tout change et disparaît comme une vaine image;
> L'art seul qui charme l'homme et grandit ses vertus
> Témoigne encore de son passage
> Quand il n'est plus.

De nombreuses difficultés ont été à surmonter, de grands efforts ont dû être faits pour l'exécution du programme que je m'étais tracé. Le désir d'être utile à mes confrères dans les arts, l'espoir qu'ils accueilleront favorablement le travail que j'ai entrepris, m'ont seuls donné la force d'atteindre le but.

Messieurs les Commissaires étrangers, près l'Exposition, m'ont prêté un trop unanime et trop précieux concours, à une époque surtout où tout le monde ne pensait point que les expositions fussent faites en vue du plus grand profit des masses, pour que je ne regarde point comme une dette à payer, de leur adresser ici le témoignage de toute ma reconnaissance et l'expression d'une bien sincère gratitude pour l'intérêt et l'aide qu'ils ont bien voulu m'accorder. J'adresserai aussi, en terminant, les mêmes remercîments à mes confrères, architectes à Paris, MM. Bénard, Chapon, Drevet, qui, eux aussi, ont bien voulu me faciliter l'exécution de mon travail par la communication des plans qui avaient servi à l'exécution des travaux qu'ils ont dirigés avec tant de talent.

Il ne me reste plus, pour terminer, qu'à indiquer l'ordre que j'ai adopté.

Deux parties bien distinctes divisaient l'ensemble des constructions étrangères. L'une comprenait les nations orientales, qui, pour la première fois sortant de leur isolement, sollicitaient aujourd'hui notre admiration, après avoir longtemps dédaigné notre jugement. L'autre réunissait toutes celles où le bois était l'élément principal de la construction. Des types nombreux, variés et fort remarquables composaient cette série.

Enfin, des caractères généraux identiques, et bien distinctifs des autres, formaient un troisième groupe. Mais il est, sinon impossible, au moins bien difficile, en raison de la nature même des objets qui le composaient, de lui appliquer une expression technique : tels étaient les édifices élevés par la Grande-Bretagne, l'Espagne, la Prusse.

Tel est l'ordre que j'ai suivi et qui m'a servi à la classification des planches qui composent ce recueil.

Paris, juillet 1869.

L'ARCHITECTURE

DES NATIONS ÉTRANGÈRES

A L'EXPOSITION UNIVERSELLE DE PARIS, EN 1867

L'importance exceptionnelle des constructions que l'Égypte avait fait élever dans le parc du Champ-de-Mars, le goût qui avait présidé à leur agencement, les richesses artistiques ou archéologiques qu'elles renfermaient, assuraient sans contredit à cette nation l'un des rangs les plus distingués et la première place parmi les nations orientales.

Six mille mètres carrés lui avaient été concédés par la Commission impériale, et elle offrait, ainsi que le fait si judicieusement remarquer M. Ch. Edmond, commissaire général de l'Exposition vice-royale, dans son livre sur l'Égypte : «aux yeux éblouis du monde «entier, en miniature et comme condensée en un si petit espace, toute l'Égypte, brillante, «splendide, révélant les grandeurs de son passé, les riches promesses de son présent, «et laissant à l'opinion publique elle-même le soin d'en tirer des conclusions pour «l'avenir ([1]).»

Élevées sous la direction de M. Drevet, architecte à Paris, ces constructions comprenaient quatre édifices : un temple, un Selamlik, un Okel, une écurie à chameaux. Placés à peu de distance l'un de l'autre, ils résumaient en quelque sorte toute la vie orientale et nous initiaient aux diverses phases de cette architecture si grandiose dans sa période ancienne, si charmante, si pleine de grâce et de bon goût dans sa seconde période, celle de la domination arabe, dont l'Égypte possède encore des restes nombreux si variés et si beaux.

Rien au monde n'est plus propre à produire une impression grandiose que la vue des anciens monuments de l'Égypte. L'immensité des proportions générales, la justesse d'échelle des détails rehaussés d'une riche et harmonieuse coloration, le site, l'atmosphère qui les environne, la puissance des ruines encore existantes, tout enfin produit sur les sens une impression unique, que les monuments de la Grèce, avec leur admirable pureté, sont seuls capables de contrebalancer.

Champollion, dont la science et le nom sont inséparables des monuments de l'Égypte antique, avait coutume de dire, lorsqu'il visitait les ruines de Thèbes, que les Égyptiens concevaient en hommes de cent pieds de haut, et que l'imagination, qui en Europe s'élance bien au-dessus de nos portiques, s'arrête et tombe impuissante aux pieds des 140 colonnes de la grande salle hypostyle de Karnak.

Et cependant ces anciens monuments n'apparaissent au voyageur heureux, auquel le temps et la fortune en permettent la visite, qu'à l'état de ruines, brisés, bouleversés par

[1] *L'Égypte à l'Exposition universelle*, par M. Ch. Edmond.

l'action des siècles, plus encore par le génie destructeur des hommes. Ce n'est qu'après de longues recherches, des efforts soutenus, qu'il peut arriver à les reconstituer par la pensée dans toute la splendeur de leur état primitif.

Pour nous, pour tous ceux qui n'ont pas eu cette bonne fortune, et ils sont nombreux, le Temple élevé au Champ-de-Mars, bien que ne reproduisant servilement aucune disposition existante, nous donnait cependant une idée très-rapprochée et aussi fidèle que possible de l'effet que devaient produire ces monuments lorsqu'ils venaient d'être achevés.

Au surplus, l'un des commissaires de l'Exposition vice-royale, notre compatriote, M. Mariette-Bey, le savant égyptologue, l'un des hommes les plus éminents qui se soient occupés des ruines de l'Égypte ancienne et auquel nous devons la découverte et l'explication de bon nombre de ces monuments, aux soins duquel enfin nous devons les éléments de cette reproduction, a pris à tâche, dans une notice publiée pendant l'Exposition, de nous instruire des causes qui avaient déterminé la construction de ce Temple. Le vice-roi avant consenti au transport en France des trésors artistiques les plus remarquables du Musée de Boulaq, il fallait leur établir un abri, une salle d'exposition. «Pour remplir «ce programme, nous n'avons rien trouvé de mieux à faire, dit M. Mariette, que de bâtir «un *Temple* sur l'un des modèles que les Pharaons nous ont laissés.... Mais nous n'avons «trouvé en Égypte aucun édifice qui fût ou assez grand, ou assez petit, ou assez conservé, «ou conçu sur un plan assez clair pour que nous puissions l'utiliser. Nous avons donc été «obligés de substituer à la reproduction pure et simple d'un édifice donné ce qu'on doit «regarder comme *une étude* d'archéologie égyptienne. A cet effet, nous nous sommes «inspirés de ces temples de petites dimensions que Champollion a appelés des *Mammisi* et «dont on trouve de si jolis spécimens à Denderah, à Edfou, à Esneh, à Ombos. Le *Temple* «*de l'Ouest*, à Philæ, est surtout celui qui nous a servi pour établir les lignes du monument «que le parc égyptien offre à la curiosité des visiteurs([1]).»

Tel a été le point de départ de ce temple, dès lors, et comme développement de l'idée première, la salle intérieure reproduit l'époque la plus ancienne, celle des Pyramides. Les murs extérieurs de cette même salle sont décorés avec l'art du nouvel empire, celui des Séti et des Ramsès, contemporains de Moïse. Enfin l'époque des rois grecs, successeurs d'Alexandre, des Ptolémées, est caractérisée par la colonnade entourant la Cella du temple, sanctuaire où sont réunies des œuvres d'une haute antiquité.

Quelle que soit la valeur des critiques de détail qu'ont cru devoir faire quelques archéologues sur ce temple, il est incontestable qu'au point de vue de son ensemble, avec sa porte monumentale donnant accès à une double rangée de sphinx conduisant au sanctuaire, qu'avec son exécution faite sur des données précises, avec des photographies et des moulages nombreux, il était une des réussites et l'un des attraits les plus puissants du parc du Champ-de-Mars, une bonne fortune pour les artistes si nombreux qui n'ont pu visiter ce beau pays qui s'appelle l'Égypte, et qu'ils doivent avoir un sentiment de reconnaissance pour le vice-roi, dont l'esprit si élevé n'a point reculé devant les dépenses considérables que nécessitait l'exécution de ce monument.

Aussi n'est-ce pas sans un vif regret que nous n'avons pu le faire entrer dans ce recueil; mais le cadre que nous nous étions tracé ne le permettait pas, notre but principal étant avant tout de mettre entre les mains de nos confrères les matériaux les plus susceptibles de recevoir une application à notre époque. Puis encore, l'Égypte ancienne a été admirablement bien reproduite dans une publication de M. Prisse d'Avesnes, et son ouvrage, fait avec tout le soin désirable, nous met à même de connaître très-exactement les monuments égyptiens de l'époque ancienne.

([1]) *Description du parc égyptien*, par M. Auguste Mariette.

Quittons donc, bien qu'à regret, ce sanctuaire de l'art et de l'antiquité, et passons à côté au *Sélamlik*.

Si l'ordre d'idées est tout différent, si nous franchissons, en quelques instants, l'espace de siècles nombreux pour passer, sans transition, de l'antiquité la plus reculée aux temps relativement modernes, nous trouverons que, si l'art s'est complétement transformé pendant une longue période d'années, il nous offre cependant toujours de nombreux enseignements et des spécimens d'un goût délicat, d'un art fin et gracieux.

Nous ne pouvons entreprendre ici l'énumération des événements qui amenèrent la chute de la civilisation antique, l'avénement des Arabes et de leur domination, ni étudier les origines de l'architecture musulmane, ses progrès, son développement en Égypte, en Afrique, en Syrie, en Perse et, jusqu'en Europe, dans la Sicile et dans l'Espagne. Tous les monuments qui nous restent encore, et ils sont nombreux, témoignent de l'état avancé de l'éducation artistique pendant la durée de la longue période de huit siècles, de 622 après Jésus-Christ, lorsqu'apparaît l'islamisme, jusqu'au moment où les chrétiens vainqueurs, en 1492, s'emparent enfin de l'Alhambra, dernier rempart du mahométisme en Europe, époque qui marque la fin de la domination des Arabes et des Maures en Espagne, et le commencement de leur décadence.

Cette étude, bien que présentant un grand intérêt pour l'appréciation des monuments arabes dont on voyait la reproduction au Champ-de-Mars, nous entraînerait trop au delà du développement que nous pouvons donner à notre travail sur les types d'architecture exposés par les nations étrangères à l'Exposition universelle.

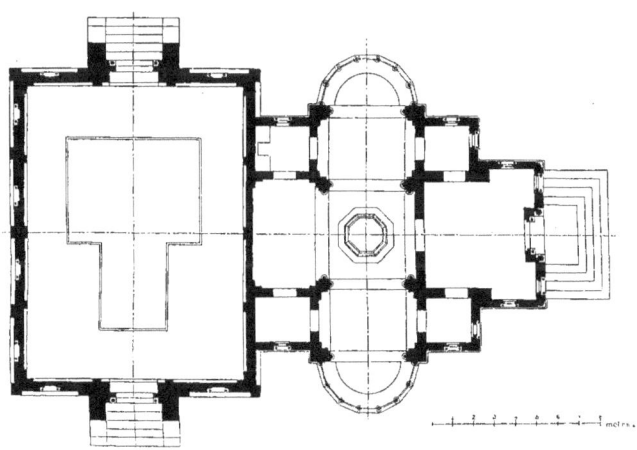

Fig. 1.

Dans le *Sélamlik* construit au Champ-de-Mars, nous retrouvons le type d'une construction fréquente en Égypte. Tout particulier riche ou aisé de ce pays possède un Sélamlik. Dans les usages orientaux, c'est un pavillon séparé du corps de logis, où le maître de la maison vient recevoir les visiteurs qu'il ne veut pas faire entrer chez lui[1].

Nous en donnons ci-dessus la disposition (fig. 1).

[1] Notice déjà citée de M. Mariette.

Un vestibule donne accès à une salle centrale, au milieu de laquelle, sous une coupole ajourée, se dresse une fontaine dont le jet d'eau rafraîchit l'air. A droite et à gauche, des hémicycles vitrés sont garnis de riches divans; au fond, un vaste renfoncement orné d'une belle armoire enrichie de précieuses marquetteries, et du buste en marbre blanc du vice-roi; enfin, aux quatre angles, de petits cabinets.

Tout cet ensemble, décoré de riches arabesques sculptées, rehaussées de couleurs et de dorures, garni de fleurs et d'arbustes, produit le plus charmant effet.

Des portes en bois sculpté ferment les baies qui font communiquer les diverses pièces entre elles. Toutes sont des originaux envoyés d'Égypte, ou bien y ont été fabriquées à l'aide de fragments anciens; elles nous offrent donc un intérêt d'autant plus grand qu'elles nous donnent le type incontestable de la menuiserie décorative. Toutes celles qui donnent sur la salle centrale sont semblables quant à leurs dispositions générales, mais varient par les détails de leur ornementation. Les planches 21, 22 et 23 en donnent les détails.

L'élégance, la grâce, la légèreté, l'harmonie entre les diverses parties d'un même édifice sont les principaux caractères distinctifs de l'architecture arabe, quelle que soit la contrée dans laquelle on la retrouve. Privés, pour leurs décorations, de la possibilité de reproduire les êtres animés, par un article du Koran, base de leur religion, de la morale et de leurs lois civiles et criminelles, les Arabes ou les Maures ont su trouver, dans leur esprit fécond, les éléments d'une ornementation originale aussi riche que variée. Leur écriture, si décorative elle-même, les figures de la géométrie se combinant entre elles, sont les bases de leurs riches décorations, dont la variété est infinie malgré les moyens bornés dont ils disposaient. Les monuments de l'Asie, de l'Égypte, de l'Espagne prouvent surabondamment la richesse d'imagination des artistes auxquels sont dus ces nombreux édifices qui excitent encore notre admiration.

Le plus souvent, ainsi que les portes que nous avons représentées nous en offrent un exemple, le point de départ de l'ornementation consiste dans des polygones semblables, dont l'écartement varie plus ou moins, et qui, par la prolongation des lignes formant les côtés, produisent l'ornement par leurs intersections. Partant de ce principe si simple, leurs combinaisons ont atteint une variété infinie.

Pour la menuiserie, la construction de ce genre de décoration n'est pas moins curieuse à étudier que son aspect artistique. La planche 17 nous aidera à en expliquer le mécanisme.

La fig. 1 représente la face extérieure d'un ventail d'armoire d'un riche aspect. Ainsi que nous le faisions remarquer tout à l'heure, toute la combinaison est obtenue au moyen d'un polygone régulier, inscrit dans un cercle, occupant le centre du motif, et de quatre quarts du même motif, de même dimension, occupant les angles. L'intersection entre elles des diverses faces prolongées des polygones compose une sorte de mosaïque compliquée de prime abord, et qui se lit avec facilité dès que le sens en a été compris. La fig. 2, qui représente la face postérieure du même panneau, indique la manière dont il est construit. Enfin, des sections (fig. 3 et 4) font voir son système de rainures et de languettes, mieux expliqué dans la fig. 5, qui représente, détachées les unes des autres, les diverses pièces composant un des angles. Pas un clou, pas une pièce collée, des chevilles retenant les quatre angles du bâtis, toutes les pièces s'enchevêtrant entre elles, tel est le système de construction de toutes ces menuiseries si ornées, dont la variété est infinie, bien que le point de départ ne varie que par le nombre des faces du polygone générateur. La solidité de ces assemblages est si grande que l'on retrouve encore de nombreux spécimens de ces menuiseries qui remontent à plusieurs siècles. Le plus souvent les bâtis de construction, tels qu'ils se voient dans la figure 2, sont simplement recouverts de planches unies, sans décoration, mais quelquefois aussi la porte présente deux faces complétement différentes. Dans ce cas, le système indiqué plus haut se conserve pour chaque face que réunit un bâtis dont l'épaisseur est augmentée.

Jusqu'à présent les spécimens de menuiserie que nous avons représentés n'étaient composés que d'un seul bois, le chêne, et plus souvent encore le sapin, auquel le climat donne promptement une riche couleur. Mais les bois rares, le bois de santal, l'ébène, l'ivoire, uni ou travaillé, sont aussi quelquefois employés; la planche 24-25 montre un exemple de la richesse à laquelle est susceptible de parvenir ce genre de décoration et le charme qu'il peut produire.

Les monuments arabes sont pleins de cette recherche de détails que rehausse encore l'éclat des matières précieuses qui les composent, et l'on ne peut s'empêcher, en les contemplant, de songer au temps et à l'argent qu'il a fallu y consacrer.

L'aisance n'est pas cependant le partage de la majorité des populations orientales, et à côté de ces riches palais, de ces mosquées, de ces habitations somptueuses qui rappellent à la mémoire ces contes des Mille et une Nuits, s'élèvent souvent d'autres édifices plus simples, plus modestes, d'un usage plus pratique et plus journalier, mais où l'on retrouve cependant encore la même idée, le même goût, la même finesse dans les détails.

Tel est L'OKEL, vaste construction élevée à proximité du temple.

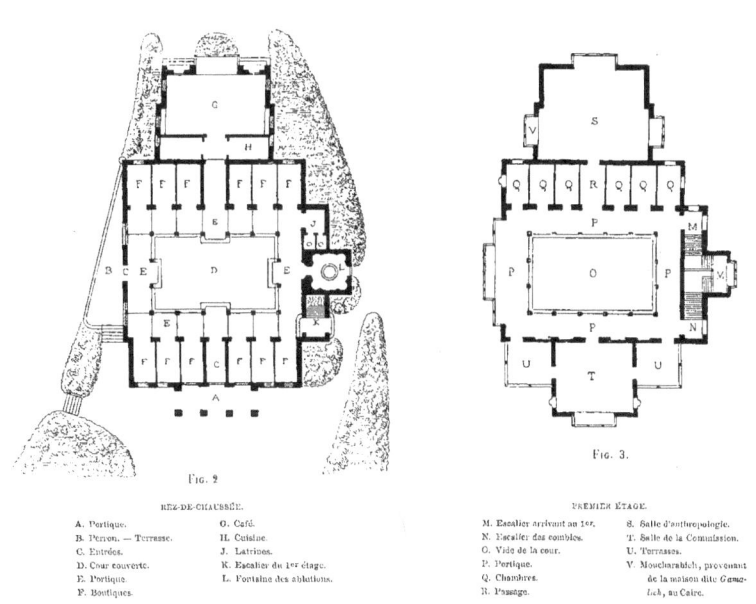

FIG. 2.
REZ-DE-CHAUSSÉE.

A. Portique.
B. Perron. — Terrasse.
C. Entrées.
D. Cour couverte.
E. Portique.
F. Boutiques.
G. Café.
H. Cuisine.
J. Latrines.
K. Escalier du 1er étage.
L. Fontaine des ablutions.

FIG. 3.
PREMIER ÉTAGE.

M. Escalier arrivant au 1er.
N. Escalier des combles.
O. Vide de la cour.
P. Portique.
Q. Chambres.
R. Passage.
S. Salle d'anthropologie.
T. Salle de la Commission.
U. Terrasses.
V. Moucharabieh, provenant de la maison dite Gamalieh, au Caire.

Au Caire, les Okels sont nombreux, surtout dans la grande rue du Morestan; cependant aucun d'eux n'a été reproduit servilement, et celui que nous avons vu au Champ-de-Mars était construit sur des données prises à ceux d'*Assouan*, et connus sous les noms de *Okel Cheikh, Abd-el-Mansour* et *Okel Sidi-Abd-Allah*.

Mais d'abord qu'est-ce qu'un *Okel*? Nos mœurs, nos usages rendent assez difficile l'explication complète de ce genre de construction, qui participe à la fois du bazar, de l'atelier, du magasin, du caravansérail, de l'auberge; c'est là que se rendent les voyageurs. Si c'est un marchand, il cherchera de préférence l'Okel fréquenté par les gens de la nation à laquelle il appartient; il dépose dans la cour sa pacotille, ses marchandises, y appose son cachet, et

sort, laissant sous la surveillance du gardien de l'Okel son bagage, sa fortune. Si les marchandises qu'il colporte ont une grande valeur, il loue, pour les renfermer, une des chambres du premier étage invariablement consacré à cet usage.

L'Okel du Champ-de-Mars avait reçu des dispositions particulières nécessitées par les besoins de l'Exposition; telles étaient au rez-de-chaussée les salles de café et le portique, et au premier étage deux salles, dont l'une pour les séances de la Commission vice-royale, et l'autre pour une fort intéressante exposition d'anthropologie. Nous en donnons, à la page précédente, les plans (fig. 2 et 3) qui en indiquent toutes les dispositions.

Les planches 1, 2, 3 reproduisent deux des façades et une coupe, et les planches 4, 5, 6, 7, 8, 9 donnent les détails des portes d'entrée. Toutes, par l'originalité de leur conception, le mélange du bois, de la pierre et de la brique, par l'agencement de ces briques entre elles, sont fort remarquables et susceptibles de nombreuses applications.

Celle que représente la planche 4-5, côté du chemin circulaire, est la reproduction de la porte de la maison Fadil-Pacha au Caire; elle est construite par assises alternées de briques et de bois posé tantôt en parement suivant le sens de la longueur du mur, ou bien dans toute son épaisseur et formant parpaing et liaison avec les autres pièces. Dans cette porte, le bois est employé non-seulement comme construction, mais encore comme décoration. Ainsi l'ornement qui remplit les tympans des arcs est obtenu par des bouts de bois enfoncés dans la maçonnerie, et taillés à leur extrémité en forme d'hexagone. Les étoiles qui séparent ces morceaux de bois sont en carreaux de faïence blanche. Ce mélange de bois, de ciment, de brique, de pierre et d'émail produit un très-heureux effet.

La porte sous le portique (pl. 6-7) provient d'Assouan; moins fine de détails que la précédente, elle possède cependant une grande originalité. Enfin, celle que nous reproduisons dans la planche 8-9, et qui se trouvait de chaque côté de l'avant-corps de la façade sur laquelle était le café, est la copie de la porte d'une mosquée située dans la rue Franque à Alexandrie. Comme dans les deux autres portes, le bois dans celle-ci joue un grand rôle. Ce mode de construction présenterait chez nous de courtes chances de durée : il exige un ciel et un climat aussi pur, aussi clément que celui de l'Égypte; d'autant plus que les constructeurs égyptiens ne prennent que rarement le soin de peindre les bois et boiseries qu'ils laissent apparents.

On pourrait supposer, en voyant la charpente jouer un rôle si important dans les constructions égyptiennes, que le pays est boisé et possède les ressources nécessaires pour ses besoins journaliers et nombreux. Mais la nature qui a été si prodigue envers l'Égypte, à bien des égards, l'a rendue sous ce rapport tributaire de l'étranger.

Les statistiques de la douane le révèlent et le prouvent. Les bois y figurent comme l'un des articles les plus sérieux du commerce d'importation. En 1865, les bois étrangers importés en Égypte représentaient une valeur de 5,555,975 fr. 36 c.

Ils provenaient	d'Angleterre	pour	222,804f 02c
»	d'Autriche	»	2,260,066 38
»	de France	»	207,272 —
»	d'Italie	»	160,992 —
»	de Grèce	»	232,839 36
»	de Belgique	»	133,694 60
»	de Turquie	»	2,338,310 —

Ainsi l'Égypte tire les bois qu'elle emploie particulièrement de l'Autriche et de la Turquie, pays si riches tous deux en produits forestiers.

La variété d'essences d'arbres qui croissent dans la vallée du Nil n'est pas grande, et n'offre que peu de ressources aux constructeurs ([1]).

([1]) *L'Égypte à l'Exposition universelle*, par Ch. Edmond.

L'*Acacia,* dans ses diverses variétés, l'arbre le plus commun, mais qui n'est employé que pour le charronnage, la construction des barques, le charbon, la teinture etc.; le *Dattier,* qui est employé comme poutres dans la construction des maisons; le *Ficus Sycomorus,* ou *Sycomorus antiquorum* (*Gimmeïz* des Arabes), qui se conserve très-bien dans l'eau pendant des siècles, et qui a servi à confectionner les sarcophages des momies; le *Melia Azedarach,* qui sert dans l'ébénisterie, et qui prend au soleil une couleur jaune pareille à celle du bois de citronnier; le *Peuplier blanc,* arbre acclimaté dans la moyenne et dans la basse Égypte; le *Palmier Doum,* de Keneh *(Cucifera Thebaica),* dont on fait des poutres pour les linteaux des portes des maisons.

Mais si la vallée du Nil est pauvre relativement aux bois nécessaires pour une construction sérieuse, elle possède de grandes richesses en autres matériaux. Les pierres les plus belles et les plus dures s'y trouvent en abondance, et l'on pouvait en voir de curieux échantillons dans la salle du Plan du Selamlik. C'étaient d'abord les pierres dures, les Basaltes, les Granits, les Porphyres, les Serpentines, qui ont servi aux Égyptiens de l'époque des Pharaons à la construction de leurs immenses temples, à la sculpture, à la reproduction des images de leurs dieux. L'usage de ces matériaux était alors fréquent, malgré la difficulté énorme de leur taille. Aujourd'hui il n'en est plus ainsi, et l'on recherche pour les constructions des pierres plus traitables, moins coûteuses. On emploie les pierres dont les échantillons étaient aussi exposés. Le *Calcaire conchylifère,* dont les coquilles nombreuses et peu adhérentes entre elles font supposer une pierre de qualité médiocre; puis les *Grès calcaires marneux* provenant des environs d'Alexandrie, d'un ton jaunâtre foncé, d'un grain fin et serré, employé particulièrement pour les constructions voisines de l'humidité.

Les pierres à plâtre, à en juger par les échantillons exposés, paraissent de médiocre qualité; enfin, la pierre calcaire de Turitelle fournit la chaux hydraulique, et celle calcaire éocénique de Nummulites, la chaux grasse. On en fabrique encore avec la pierre appelée Kharfouch Bahary, très-commune sur les bords du fleuve Blanc, et principalement à Omm-Dourman, en face de Khartoum, sur la rive occidentale. «Après calcination, elle prend une teinte bleuâtre; mais après l'extinction elle donne une chaux très-blanche, pouvant rivaliser avec la qualité la plus estimée dans le pays, et connue sous le nom de *Guir Sultany*. La roche schisteuse ocracée, connue sous le nom de *Hagar-Moharrah-Asfar,* se rencontre en plusieurs points, notamment dans le voisinage de Khartoum, sur les bords du fleuve Blanc et dans les montagnes de Khartoum à Souakim. On calcine cette roche, on la broie et on la mélange à la chaux pour revêtir les maisons d'un enduit jaunâtre... On récrépit souvent encore les édifices avec un minerai de fer compacte, très-commun au Fazoglou, sur les bords du Toumat, torrent desséché une partie de l'année, et aux environs de Souakim ([1]). »

Tels sont les matériaux en usage en Égypte dans les constructions; leur mélange judicieusement employé permet aux constructeurs de donner aux édifices, tout en restant dans de bonnes conditions de solidité, un aspect élégant et pittoresque que les constructions élevées dans la section égyptienne nous ont permis d'apprécier.

Les constructions élevées dans le parc par le bey de Tunis et l'empereur du Maroc complétaient à l'Exposition la série des spécimens remarquables des principales époques de l'art arabe jusqu'au quinzième siècle. Elles avaient une importance réelle, non-seulement par leur étendue, mais encore par leur goût plein de finesse, leur effet pittoresque, et surtout par la sensation toute nouvelle et charmante qu'elles nous faisaient éprouver, de pouvoir saisir sur le vif l'intérieur d'un type particulier d'habitation où l'art n'était point exclu par la satisfaction à donner aux besoins journaliers. Bien peu d'entre nous ont été à même d'apprécier sous les climats brûlants dont elles sont originaires, les dispositions heureuses de ces constructions qui répondent si bien aux exigences de la température, aux habitudes des habitants.

([1]) Ouvrage déjà cité de M. Ch. Edmond.

Toutes les villes mahométanes de l'Orient présentent un aspect qui leur est tout particulier, fort pittoresque; elles le doivent généralement à leur mode de construction, aux minarets élevés dont la pointe aiguë s'élance dans les airs, aux mosquées à coupoles, à la végétation luxuriante répandue de tous côtés.

Assise à l'extrémité occidentale d'un lac d'eau salée, de deux lieues d'étendue, qui lui assure la facilité de ses débouchés du côté de la mer, entourée de collines qui la défendent sur tous les points du côté de la terre ferme, la ville de Tunis se trouve dans la situation la plus heureuse, au double point de vue commercial et militaire. Le lac sans profondeur communique avec la mer par la *Goulette*, canal étroit bordé de quelques maisons comprises, avec les bâtiments de l'arsenal et de la marine, dans l'intérieur des fortifications qui commandent l'entrée du passage.

Avec ses maisons blanches, entassées sur un plan incliné qui vient mourir dans le lac, avec son imposante *Kasbah* (citadelle), avec les minarets et les dômes de ses mosquées et sa ceinture de murailles fortifiées, Tunis présente extérieurement un aspect pittoresque et grandiose. Pénétrez dans la ville, et vous retrouvez la cité orientale dans toutes ses imperfections, des rues étroites et sales, des routes obscures, des impasses, un quartier juif plus populeux, mais plus malpropre que les autres quartiers.

Les maisons des Maures sont généralement construites sur un plan uniforme, carrées avec une ou deux cours spacieuses, ayant un bassin au centre et entourées d'un double étage de galeries ouvertes de bois ou de pierre. Chaque maison est couverte d'une terrasse qui remplace nos toits d'Europe dans un double but d'utilité et d'agrément, leur disposition permettant que les eaux pluviales viennent alimenter les citernes dont chaque maison est pourvue, en même temps que les habitudes jalouses de la famille en Orient en font à certaines heures réservées aux femmes (le Mogh'reb) un lieu de réunion pour respirer le grand air [1].

Construit sous la haute direction de M. J. de Lesseps et sur les plans de M. A. Chapon, architecte à Paris, le palais du bey de Tunis appartenait tout entier, par son style et ses dispositions, à l'époque des monuments maures dont l'Alhambra est le spécimen le plus beau et le plus complet.

Si j'en crois les voyageurs qui ont publié le récit de leur séjour dans la régence de Tunis, le palais du Champ-de-Mars n'était pas tout à fait la reproduction de celui qu'habite le bey à Tunis.

« Le bey, dit M. de Chassiron [2], possède trois résidences qu'il habite tour à tour, la *Mahomédie*, l'*Himman-el-lif*, et le *Bardo*.

« La *Mahomédie*, habitation qu'il a créée, et qu'il préfère, est à deux lieues de Tunis, vers le S. E., près du lac, dans une contrée dénuée de végétation; c'est une vaste construction irrégulière, contenant de nombreux logements meublés à l'européenne; elle est flanquée de casernes spacieuses et d'un camp à baraques alignées, où les soldats vivent avec leurs familles. Cette concentration de troupes donne à la *Mahomédie* l'aspect et l'animation d'une petite ville.

« L'*Hamman-el-lif* est une massive construction carrée, adossée à une chaîne de montagnes, sur le bord de la mer, à deux lieues Est de Tunis. La porte principale est percée par un petit ouvrage crénelé, de construction turque, qui contient un corps-de-garde et est adhérent à la face extérieure. C'est là que le bey vient prendre des bains d'eaux sulfureuses, que l'on dit très-efficaces, et dont l'eau bouillonne dans une salle souterraine au centre du bâtiment. »

Enfin la troisième habitation du bey, celle qui aurait servi de modèle à la construction mise sous nos yeux, est le *Bardo*.

« Le *Bardo*, où le bey se tient officiellement certains jours de la semaine, où il rend la justice, où il reçoit les consuls étrangers, où réside enfin le siège administratif du gouver-

[1] Ch. de Chassiron, *Aperçu pittoresque de la régence de Tunis*.
[2] *Idem*.

nement, le *Bardo* est situé à une demi-lieue de la ville, vers le Sud; c'est une agglomération informe de constructions des souverains successifs de Tunis. L'usage respecté par les beys jusqu'à nos jours, qui voulait que le nouveau souverain n'habitât point les mêmes appartements que ceux où était mort son prédécesseur, peut expliquer les contradictions de style et de dimension que l'on rencontre dans ces constructions.

« L'origine du nom de *Bardo*, telle que la donnent les traditions locales, est assez curieuse. Un Italien, nommé *Bartholo*, s'était établi en dehors des murs de la ville, et vendait des liqueurs sur l'emplacement actuel du palais; les Maures et les Arabes s'y rendaient fréquemment, et par corruption, disaient aller à *Bartholo*, puis enfin l'on dit aller à *Bardo*, et cette dénomination existe encore. Elle personnifie aussi aujourd'hui, dans le langage diplomatique, la politique du gouvernement tunisien.

« Le *Bardo* ([1]) est clos de murs : une rue intérieure, bordée d'échoppes, d'écuries et de corps-de-garde, conduit, en passant sous une voûte épaisse, à une première cour, d'où l'on monte par un vaste escalier à une seconde cour, dont une fontaine en marbre blanc occupe le centre. Cette cour, entourée de galeries à cintres mauresques couverts de peintures et de sculptures dans le beau style sarrasin, et soutenus par d'élégantes colonnettes, est d'une grande majesté. Une porte, riche d'ornementation, s'ouvre au centre de cette cour, et mène aux salles de réception: l'une d'elles, dont les murs et les plafonds sont incrustés d'arabesques d'or et de glaces de toutes grandeurs, peut donner une pompeuse idée de l'ancienne splendeur orientale.

« Le reste du monument n'offre rien de saillant : le terrain environnant est plat, et du *Bardo* la vue s'étend à l'horizon le plus reculé, jusqu'à la chaîne de montagnes qui sépare *Zaghoan* de Tunis; plus près, dans la direction du lac, l'aqueduc construit par les Espagnols, et sous lequel passe la route qui conduit de la ville au Bardo, déroule son rideau d'arcades, derrière lequel se cachent les lignes fortifiées de Tunis. Cet aqueduc, élevé sur les fondations de celui qui, au temps de la puissance punique, portait ses eaux de Zaghoan à Carthage, est encore bien conservé. »

Du reste, s'il faut en croire, M. Pelissier ([2]), cette désillusion ne serait point la seule qui attendrait le visiteur de la régence de Tunis. « En général, dit-il, le sol de la régence de Tunis est loin de répondre aux idées de magnificence et de fertilité que font naître dans les imaginations européennes les souvenirs classiques qui s'y rattachent. Quoiqu'il présente d'admirables parties, il m'a paru, dans son ensemble, fort inférieur à celui de l'Algérie. Berceau et centre de la puissance carthaginoise, plus tard province florissante du vaste empire romain, occupé pendant près d'un siècle par les Vandales, et réuni par les conquêtes de Bélisaire à l'empire gréco-romain de Constantinople, il fut incorporé, dans le septième siècle de notre ère, à celui des Califes. Chacune de ces dominations y a laissé son empreinte par des monuments dont les débris le couvrent encore. Mais les différences d'origine des races qui y ont déposé leurs couches successives y ont presque complétement disparu sous le niveau de l'islamisme. »

Tel serait, d'après les voyageurs que je viens de citer, l'aspect général de la ville de Tunis et les principales dispositions du *Bardo*. Bien que la construction du Champ-de-Mars ne pût donner qu'une idée approximative de la résidence souveraine du bey de Tunis, on y retrouvait cependant l'expression assez parfaite des habitations mauresques, de l'époque de celles auxquelles l'Alhambra a servi de point de départ. Aussi y avons-nous consacré un assez grand nombre de planches en raison des détails nombreux et charmants, d'autant plus dignes d'être reproduits que quelques-uns avaient été tracés par des Arabes envoyés exprès à Paris.

([1]) Après avoir cité la tradition populaire, n'acceptons pour vraie et comme raisonnable que celle-ci : lorsque les Espagnols débarquèrent à Tunis, ils jetèrent les fondations d'un palais auquel ils donnèrent le nom de *Pardo*, terme sous lequel sont désignés, en Espagne, certaines résidences royales. Comme le P n'existe pas dans la langue arabe, les Maures le remplacèrent par un B : de là le nom de *Bardo*.

([2]) *Expédition en Algérie*, par Pelissier.

Les traditions antiques qui faisaient de la vie de famille une vie tout à fait intime, un sanctuaire difficile à pénétrer, se sont conservées chez les Mahométans, qui nous les ont transmises presque intactes. Aussi n'est-il point étonnant de retrouver dans les plans de l'habitation du bey au Champ-de-Mars les principales dispositions des maisons antiques de Pompéi, ruines si intéressantes et dont la conservation est si précieuse pour l'étude des arts, des mœurs et des coutumes.

Dans l'antiquité, des boutiques dépendaient fréquemment de l'habitation; ici, le rez-de-chaussée en soubassement est aussi affecté à cet usage : on y retrouvait un établissement de café maure, des boutiques d'industries diverses, et, parmi ces dernières, celle du barbier (*Hanout-el-Hadjêm*), fonction importante chez les Mahométans.

Un vaste perron, décoré de lions accroupis, conduit à l'habitation située au premier étage, et que précède un porche, aux colonnettes légères, aux arceaux découpés comme une fine dentelle, aux murs revêtus d'*Azulejos,* faïences grossières d'exécution, mais empreintes d'un grand sentiment d'harmonie de couleur.

Un *Protyrum* ou vestibule, abrité par le porche, donne accès, comme dans les maisons antiques, à une cour intérieure, décorée d'un portique à colonnes; c'est l'*Atrium* des maisons romaines avec son *Cavædium,* son *Impluvium,* ses *ailes* sur les côtés et son *Tablinum* au centre dans le fond. C'est là aujourd'hui encore, comme jadis, la partie publique du palais; sur les côtés et derrière l'Atrium sont les appartements privés, celui des femmes, *Menzel-el-Hour,* le séjour des houris.

Ainsi, l'analogie est frappante, comme nous le faisions remarquer tout à l'heure, entre les dispositions de l'ancienne maison romaine et celles encore en usage aujourd'hui chez les Maures. La vie moderne a changé, il est vrai, la dénomination des diverses pièces; mais le principe s'est conservé, et s'est transmis jusqu'à nous, malgré les siècles qui se sont écoulés.

Lorsque l'on entre dans le vestibule du palais de Tunis au Champ-de-Mars, on trouve à droite une grande salle pompeusement décorée, c'est la salle de justice; le soubassement est décoré de marbres et de stucs, et surmonté d'une décoration en arabesques rehaussés des plus riches couleurs, que réunissent et harmonisent des filets d'or. En face, la salle des gardes, l'escalier conduisant aux terrasses; derrière, un salon d'attente dont la décoration assez simple est relevée par le plafond enrichi d'inscriptions en lettres d'or sur un fond bleu.

Devant le vestibule, règne l'Atrium avec sa galerie supportée par de fines colonnettes de marbre, ses arcs découpés à jour, et surmonté d'une de ces corniches en encorbellement si fréquentes dans l'architecture arabe, son toit recouvert de tuiles vernissées, couronné de crénaux dentelés et orné d'arabesques.

Ces corniches, qui se retrouvent dans toutes les constructions mahométanes, sont composées de pendentifs d'une construction aussi ingénieuse que curieuse. L'Alhambra en offre des exemples nombreux, les plus beaux qui soient connus. «Ces pendentifs, dit M. Owen Jones dans sa belle publication sur l'Alhambra [1], sont d'une construction mathématique fort curieuse : ils sont composés de nombreux prismes de plâtre, unis par leurs surfaces latérales contiguës, et qui ne consistent qu'en sept figures qui peuvent être réduites en plan à trois formes primaires qui sont : le triangle rectangulaire, le rectangle et le triangle isocèle. Les Arabes ont obtenu avec ces formes des combinaisons aussi variées que les mélodies qu'on pourrait produire avec les sept notes du solfège.

«Les plafonds en pomme de pin des salles de justice, des Abencérages et de celle des Deux-Sœurs, si riches d'effets, témoignent la grande puissance d'effet obtenue par la répétition des éléments les plus simples. Près de 5000 morceaux entrent dans la combinaison du plafond de la salle des Deux-Sœurs, et quoique ce ne soit que du plâtre renforcé avec des roseaux, il n'y a point aujourd'hui dans le palais de partie mieux conservée.»

[1] Owen Jones, l'*Alhambra*. Londres 1844.

Au centre de l'Atrium est une fontaine en marbre dont les eaux jaillissent sans cesse, purifient et rafraîchissent l'air intérieur, car le climat de l'Afrique est brûlant pendant la plus grande partie de l'année et oblige les habitants à rechercher tous les moyens possibles de se garantir de ses effets; aussi dans toutes les constructions orientales les fenêtres sont-elles rares et petites, et encore le soleil et la lumière ne peuvent-ils pénétrer à l'intérieur qu'en passant à travers des persiennes soigneusement grillées, ou bien encore, des vitraux de couleur enchâssés dans des panneaux en plâtre découpé à jour. Nos planches 34 à 41 donnent les détails de plusieurs de ces clôtures. L'air ne se glisse à l'intérieur que par des ouvertures discrètes, par des *Moucharabiehs*, petites loges suspendues à l'extérieur des façades, permettant de tout voir sans être vu, garnies de grilles en bois, et décorées d'ornements découpés de mille manières.

Au fond de l'Atrium se trouve le grand salon du bey; à gauche un salon réservé; à droite une salle de fête. Toute la magnificence orientale, tout le luxe des Mille et une Nuits se retrouvent dans la décoration du grand salon. De larges divans recouverts des plus riches étoffes garnissent le pourtour de la pièce; de moelleux tapis recouvrent le sol; des brûle-parfums occupent le milieu de la salle, dont les parois sont revêtues d'étoffes éclatantes. Les couleurs éclatantes brillent de toutes parts harmonisées par de nombreuses parties dorées, et la richesse de la décoration atteint son apogée dans la coupole qui occupe le centre du plafond. La coupole est encore l'un des traits distinctifs de l'architecture arabe, emprunté à sa mère, l'architecture persane; employée non-seulement dans les monuments publics, mais encore dans les constructions civiles, elle sert à la ventilation, et leur donne, en les élevant, un caractère plus grandiose et plus original.

Enfin, l'ensemble des dispositions intérieures est complété par les chambres à coucher disposées dans l'endroit le plus retiré, à droite et à gauche de l'Atrium et en arrière des *ailes;* leur décoration, quoique beaucoup plus simple que celle des pièces dont nous venons de parler, n'en est pas moins empreinte du même caractère de grâce et de distinction, et complète bien l'habitation de l'homme pour lequel la vie intérieure offre un si puissant attrait.

Les planches qui représentent les parties les plus remarquables de cette intéressante construction peuvent, nous pensons, se passer de commentaires et d'explications. Toutefois il nous paraît utile d'appeler l'attention du lecteur sur les clôtures de fenêtres dont nous donnons les détails dans les planches 34 à 41, et sur leur mode de construction. Comme dans les ornements arabes de l'architecture égyptienne, le point de départ de la décoration se compose toujours d'une forme géométrique, se répétant à un intervalle plus ou moins éloigné, produisant des combinaisons variées par le nombre plus ou moins grand des faces de la forme génératrice, leur prolongation et leur intersection. Partant d'un principe aussi simple, les Arabes sont arrivés, soit en changeant les couleurs, soit en modifiant le point de départ ou les différents morceaux dont se compose cette sorte de mosaïque, à produire la plus grande variété, bien qu'à première vue les dispositions paraissent les mêmes.

Ces clôtures sont en plâtre. Pour les exécuter, dans un cadre de bois de 5 à 6 centimètres d'épaisseur on coule du plâtre, on dresse les deux faces de la plaque obtenue. Lorsque cette opération est terminée, l'Arabe trace ses axes d'abord, son dessin ensuite au moyen d'une pointe; puis, son tracé terminé avec un ciseau, il perfore la plaque, enlève toutes les parties qu'il veut laisser à jour, mais en ayant soin de donner une inclinaison à toutes les faces, et surtout à toutes celles inférieures, afin de permettre au rayon visuel de jouir le plus possible de l'effet du vitrail. Lorsque la plaque est entièrement perforée suivant le dessin choisi, on scelle par derrière de petits morceaux de verre de couleur, et le vitrail est terminé et prêt à être mis en place. Le plus souvent le verre se place à l'extérieur de l'habitation, mais quelquefois aussi, lorsque le constructeur veut également soigner la décoration intérieure et extérieure de son édifice, il double la première plaque d'une seconde (comme l'indiquent nos planches) qui dans ce cas est simplement percée à jour, tandis que la

première reçoit seule les verres de couleur. Pendant le jour, la lumière, passant à travers ces vitraux, produit des effets d'ombres et de lumière fort agréables à voir, et qui ne perdent point la nuit, à la lumière des lustres, par les ombres vigoureuses produites par tous les renfoncements qui produisent l'effet d'un riche treillis. Toutes les fenêtres hautes de l'habitation du bey de Tunis étaient garnies de clôtures de ce genre, dont le lecteur retrouvera les principales dispositions reproduites dans ce recueil.

L'Exposition de l'Empereur du Maroc, quoique beaucoup plus modeste que celle du bey de Tunis, ne présentait pas cependant un moindre intérêt. Elle se composait d'un bâtiment d'écuries pour six chevaux arabes.

Tout le monde connaît les qualités exceptionnelles de cette race, dont le berceau fut l'Arabie, de la Syrie à la mer Rouge; on sait l'attachement des Arabes pour leur coursier, le grand prix qu'ils y attachent. C'était dès lors l'un des spécimens les plus intéressants des productions de ce pays dont l'industrie est si peu développée.

Consacrer pour abriter cette exposition une construction qui donnât l'idée de celles du pays, était une heureuse idée qui servit de point de départ au bâtiment élevé dans le Champ-de-Mars. En effet, celui que nous avons vu, plein d'élégance dans son ensemble, et de finesse dans ses détails, rappelait bien ces habitations éblouissantes de blancheur et d'éclat, sur le ciel sans nuages de ces climats brûlants, et qui produisent un si pittoresque effet dans le paysage.

Mais la partie la plus remarquable de la construction marocaine était la fontaine qu'abritait le portique. Les fontaines sont, dans tout l'Orient, l'objet de soins particuliers, d'une sorte de culte, bien compréhensible pour quiconque connaît le haut degré qu'atteint la température pendant l'été. Celle exposée au Champ-de-Mars avait été l'objet d'un luxe de décoration que l'on ne retrouve que rarement dans le pays; une cuve rectangulaire, en marbre blanc, décorée de faïences émaillées, recevait l'eau qui s'échappait de trois tuyaux placés au milieu d'une riche mosaïque de terre cuite émaillée (pl. 43 à 49). C'était l'un des plus beaux exemples qu'il fût possible de donner du goût des Arabes, de la fertilité de leur imagination dans la combinaison des figures géométriques, et de l'harmonie des couleurs entre elles, qualité si distinctive de toute la race orientale.

Composée d'une innombrable quantité de morceaux de petite dimension, dont quelques-uns atteignaient à peine trois centimètres sur un et demi, elle présentait pour son exécution les plus sérieuses difficultés; la pose en était remarquable, parfaite même. Chaque pièce de cette mosaïque de terre cuite émaillée n'a que 16 à 18 millimètres d'épaisseur; tous les joints sont démaigris, afin de donner plus d'adhérence au scellement, et en outre passés à la meule, ce qui leur donne un contour très-pur, des arêtes et des angles d'une finesse remarquable et d'une exactitude on pourrait presque dire mathématique, qui permet de réunir exactement entre elles toutes les différentes pièces. La terre qui les compose est fine, bien cuite; l'émail est compacte, solide, bien égal et sans soufflures, et toute la décoration est obtenue avec cinq couleurs seulement, le blanc, le noir brun, le bleu, le jaune et le vert. C'était certainement l'un des produits les plus remarquables de l'industrie orientale à l'Exposition de 1867.

Jusqu'à présent la construction massive et solide, pierre avec chaux ou plâtre, a été l'élément principal servant aux constructions que nous avons passées en revue; car l'Orient possède heureusement des matériaux sans lesquels les habitants ne sauraient résister à la haute température qui règne en été dans ces contrées.

Les pays du Nord, au contraire, ne possèdent que des pierres rares, très-dures, difficiles et coûteuses à extraire et à tailler. Le bois y est commun; de vastes forêts de chênes, de hêtres, de bouleaux, de tilleuls et de sapins surtout couvrent le sol, et forment la principale ressource de l'industrie et de la richesse nationale; aussi les constructions ordinaires

sont-elles presque entièrement faites avec le bois, élément qui donne à l'habitation et à sa construction un caractère tout particulier, tranchant complétement avec ceux que nous venons d'examiner.

Telles sont les constructions élevées par l'empire de Russie, la Norvége, la Suède et l'Autriche, où le bois seul est employé pour la construction et la décoration.

Certes, il ne faut point chercher dans les types qui nous ont été présentés les grands principes de l'art, le grandiose dans la conception, un style fin et pur dans le choix et l'exécution de l'ornementation; mais ils nous offrent de curieux exemples de constructions économiques très-solides, capables par conséquent de résister longtemps aux intempéries des saisons, décorées avec beaucoup de goût, fort agréables d'aspect, et susceptibles de nombreuses applications dans notre pays.

« La plupart des maisons et des constructions russes sont en bois, dit M. Catulle Mendès[1]; « le feu en consume chaque année, selon les données officielles, jusqu'à cinquante-huit « mille. L'accroissement de la population et la formation de nouveaux ménages exigent an-« nuellement la construction de soixante-dix à quatre-vingt-dix mille maisons; par consé-« quent le nombre des maisons en bois construites annuellement doit être de cent trente à « cent quarante mille. En comptant pour chaque *Isba* (maison de paysan) seulement pour « cent cinquante roubles de bois, les constructions nouvelles exigeraient au moins vingt et « un millions de roubles. Maintenant, si l'on tient compte du bois employé pour le chauf-« fage et pour la construction mensuelle de trois mille barques, on sera peu étonné de voir « la consommation annuelle du bois évaluée, pour la Russie d'Europe, à un minimum de « cent cinquante millions de roubles. »

Les constructions de l'EMPIRE DE RUSSIE au Champ-de-Mars, fort importantes, avaient été élevées sous la direction de M. Bénard, architecte de Paris, et présentaient un véritable intérêt par leurs dispositions et le style de leur décoration que nous étions appelés à voir exécutées pour la première fois en France.

Indépendamment des installations remarquables de goût et d'originalité faites à l'intérieur de l'édifice de l'Exposition, et que nous n'avons pu comprendre dans les limites de ce travail pour nous restreindre aux constructions seulement les plus remarquables[2], la Russie avait élevé dans le parc un *Isba* ou maison de paysan, des *Écuries,* un *Pavillon* pour son commissaire.

L'*Isba* de l'Exposition, exécuté en Russie, sur les plans du ministère des domaines, par M. Gromoff, riche marchand de bois de Saint-Pétersbourg avait été expédié par pièces détachées, numérotées, et remonté en France par des ouvriers russes envoyés exprès. Il nous offrait plutôt une reproduction élégante des habitations de paysans russes, que leur type réel et tel qu'il se rencontre le plus souvent dans cet empire. L'ornementation extérieure, très-fine, très-multipliée, composée de planches découpées à jour, à la mécanique, manquait un peu du caractère agreste et sauvage, véritable signe distinctif des constructions de paysans.

En général, tout village russe se compose d'une grand'rue, sur les deux côtés de laquelle s'élèvent de petites maisons de bois. L'habitation se compose de deux parties distinctes en façade : l'habitation proprement dite et l'entrée ou porche, percé d'une porte cochère large pour permettre le passage des voitures de fourrage, et d'une porte bâtarde donnant entrée à une sorte de vestibule et à l'escalier; de là, on passe dans une cour, où se trouvent les écuries, les remises et les étables. L'hiver, les bestiaux, pour éviter le froid, sont enfermés dans le rez-de-chaussée de l'habitation, et y entrent par une petite porte ménagée dans la construction avant la première marche de l'escalier. Souvent encore cet escalier est extérieur, soit comme à l'Isba de l'Exposition, sous le porche; soit directement sur la rue; mais dans tous les cas il est couvert.

[1] *Moniteur* du 22 mars 1868.
[2] Nous avons cependant voulu donner un spécimen des installations intérieures, et les planches 62 et 63 représentent plusieurs tables et vitrines.

Le paysan attache beaucoup d'importance à la décoration de la porte cochère de son habitation, et il l'orne de petites plaques de fer-blanc découpé en ornement, et de tous les moyens dont il peut disposer ; car cette porte donnera accès au prêtre qui viendra bénir la maison, et placer, lors de son inauguration, à l'un des coins de la chambre principale, qui s'appelle le *coin rouge*, les images sacrées, celle de la Vierge (la Panaglia), et celles grossièrement exécutées du Tzar et de la Tzarine; des broderies, sorte de guipure, quelques verroteries du plus mauvais goût byzantin achetées au marchand ambulant, une petite lampe et quelques bougies bariolées de peintures compléteront la décoration de ce coin sacré qui rappelle la madone des Italiens, et auxquels ces deux peuples attachent une grande importance.

Le premier étage, peu élevé, se compose le plus souvent de deux pièces se commandant: la première *(Sény)* est destinée aux usages journaliers de la famille, au lavage, à la toilette; c'est là que sont suspendues les serviettes avec lesquelles vient s'essuyer le paysan

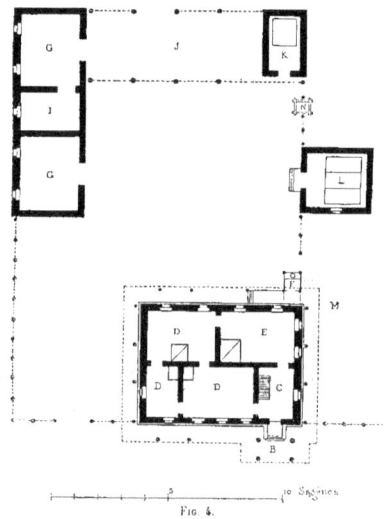

Fig. 4.

lorsqu'il s'est versé de l'eau sur la tête, avec un pot en faïence à deux anses et à goulot ; c'est là aussi que sont déposés les coffres, les ustensiles de ménage et de travail. La seconde pièce *(Swetlitza)*, considérée comme la principale, sert d'habitation proprement dite, de chambre à coucher; un énorme poêle en brique et faïence occupe un des angles; il est à deux compartiments: celui du fond sert de four pour le pain; celui de devant, plus petit, sert à faire la cuisine. Lorsque le village ne possède point d'établissement de bains de vapeur, dont l'usage est si fréquent en Russie, le paysan se sert quelquefois de ce second four, et s'y introduit pour suppléer, autant que possible, à l'absence de ce bain indispensable dans un climat comme celui de la Russie.

Dans un autre angle se trouve le lit en bois, orné de quatre colonnettes également de bois, et garni de rideaux de toile, fabriqués par la femme, qui l'enrichit quelquefois de broderies de son imagination, mais où la tradition de l'ornement rutilique se retrouve presque invariablement. Au pourtour de la pièce sont des bancs qui, réunis deux à deux,

servent de lits pour les enfants lorsqu'ils ne préfèrent point, pour avoir plus chaud, aller coucher sur le poêle, dont le dessus reçoit une couche de sable fin, qui leur suffit comme matelas. Enfin, l'angle faisant face au lit est celui désigné sous le nom de *coin rouge;* il a reçu la *Panaglia* et les images dont nous avons parlé tout à l'heure; c'est devant ce coin qu'est la table pour les repas; c'est là qu'avant de les commencer, le chef de la famille fait la prière et le signe de la croix à chaque tasse de thé qu'il boit; c'est là encore que le paysan boit le soir son hydromel, ou son eau-de-vie de lait de piment, jusqu'à ce que souvent l'ivresse le fasse rouler sous la table.

Telles sont, en général, les dispositions des habitations des paysans russes; nous joignons ici celles des provinces du midi de la Russie, d'après un plan dressé dans ce pays, exposé dans la chambre de l'Isba du Champ-de-Mars, et que nous donnons à la page ci-contre (fig. 4).

En A est une cour centrale, autour de laquelle s'élèvent les constructions; l'entrée B est couverte et forme porche et donne accès à un vestibule C, à trois petites chambres D, et à une cuisine E; les latrines F sont extérieures, mais reliées à l'habitation par une galerie couverte.

Les écuries G sont à gauche de la cour et séparées en deux parties par un magasin I, et attenantes à un vaste hangar J, terminé par une glacière K; à droite de la cour est le puits N, et une construction pour les graines L, enfin un potager et un jardin M. Comme on le voit, ces dispositions varient peu de celles que nous avons décrites tout à l'heure.

Mais revenons à l'Isba du Champ-de-Mars. Les planches 50 et 51 en donnent le plan, la façade et la coupe; on trouve dans le plan quelques dispositions différentes de celles que nous avons décrites plus haut; en A (pl. 51), est le porche ou entrée avec l'escalier B. La porte du rez-de-chaussée, destinée à l'hivernage des bestiaux, est placée en C; D est la chambre pour les usages domestiques, et est appelée *Seny* dans le pays; dans un angle, un escalier en échelle de meunier conduit, par une porte-trappe ménagée dans le plafond, aux combles de l'habitation réservés aux provisions alimentaires, et quelquefois, pendant l'été, de chambre à coucher pour les nouveaux époux de la famille. La chambre à coucher *(Swetlitza)* est en E, avec son poêle F, sa Panaglia G, et son lit H.

Sur la droite de l'entrée se trouve une grande pièce K, à laquelle on accède de l'intérieur par un petit perron L, et de l'extérieur par un porche M, fort coquet et très-bien étudié; c'est une disposition qui se retrouve quelquefois en Russie. Ce corps de bâtiment, qui ne se compose que du rez-de-chaussée, sert de boutique, de débit d'eau-de-vie, de bimbeloterie, de mercerie, d'images sacrées (Ichou); elle est souvent tenue par un vieillard ou par un parent infirme soigné par la famille; c'est là aussi que fréquemment se trouve le cabaret *(Kabak)*, et que les jeunes filles et les jeunes garçons viennent exécuter les danses nationales, tandis que les hommes boivent en fumant.

L'ornementation extérieure de l'Isba, produite par des moyens très-simples, — des planches de sapin de 27 ou de 34 millimètres d'épaisseur, découpées à jour, — très-originale et très-réussie, s'écarte bien un peu de celle qui est habituelle aux vraies habitations du pays, où l'ouvrier n'a guère à sa disposition que la scie, la hache et le rabot court, un peu différent du nôtre, qu'il manie, il est vrai, avec une grande habileté; elle manque de la rudesse, produite par les moyens d'exécution, rudesse qui se retrouve beaucoup plus dans la décoration des écuries, bien que ces dernières aient été exécutées à Paris, sous la direction d'un de nos confrères et par l'un de nos entrepreneurs. Mais, cette réserve une fois faite, on ne peut méconnaître le goût qui a présidé à l'étude de tous les détails, à la bonne harmonie entre toutes les parties, et l'heureux effet décoratif produit par des moyens très-simples, puisés presque entièrement dans la combinaison de lignes droites ou de figures géométriques.

La tradition interdit en Russie, dans l'ornementation, la reproduction d'images humaines, et l'on ne retrouve guère dans les peintures que des vases et des fleurs, la croix grecque, combinée d'une foule de manières, et la tête de cheval, expression de bonheur; aussi chaque

pignon de l'Isba est-il surmonté de deux de ces têtes qui forment motif et comme une antéfixe couronnant parfaitement la tête des pignons aigus (pl. 52), décorés en outre de traverses et d'aiguilles pendantes découpées à jour.

Mais si la décoration de l'Isba a un charme que la grande majorité des artistes et des hommes de goût s'est plu à lui reconnaître, la construction n'en est pas moins curieuse, et mérite d'être étudiée aussi bien que la décoration.

Nous en donnons ci-dessous, fig. 5, 6, 7, 8, 9, 10, 11 et 12, les détails. Les murs extérieurs de ces constructions essentiellement agrestes sont construits en bois, c'est la matière dominante du pays; l'architecture, ne pouvant que bien rarement s'écarter des ressources de la localité où se fait une construction, revêt toujours une couleur propre aux matériaux dont elle peut disposer. D'immenses forêts couvrent le sol de la Russie, et le climat rigoureux contribue à leur donner une valeur exceptionnelle. Les bois employés à la construction de l'Isba sont en effet d'une qualité rare; ce sont des sapins, essence dominante des arbres forestiers de Russie, mais le grain en est fin, serré, homogène; ils sont très-durs, à ce point qu'une pointe de fer n'y entre pas sans force, et se recourbe même quelquefois; sans doute, ces sapins ne sont point énervés comme ceux de nos pays par les saignées, et conservent dès lors toute leur sève, leur résine, toutes les qualités que leur a données la nature.

Les murs extérieurs sont formés d'arbres entiers qui se croisent entre eux, et sont simplement réunis par une coupe; en général, dans les constructions vulgaires des campagnes russes, les arbres ne sont point, après leur écorçage, nettoyés, polis au rabot, comme l'étaient ceux de l'Isba du Champ-de-Mars, mais le principe de construction n'en reste pas moins le

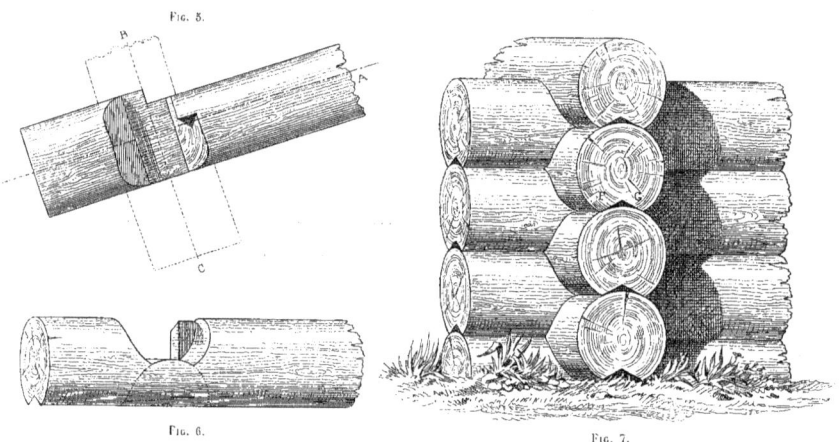

même. Nous donnons dans les fig. 5, 6, 7, 8 l'assemblage entre deux murs de façade, et pour en rendre la physionomie plus expressive, nous les avons présentés comme s'ils étaient vus sur l'angle. La fig. 5 en représente le plan, et la pièce de bois A est supposée débarrassée de celle supérieure, afin de faire voir la coupe qui lui est particulière, et les tenons qui doivent entrer dans les entailles ménagées dans la pièce au-dessus; la fig. 6 représente cette même pièce de bois en projection; enfin, la fig. 7 montre l'ensemble de plusieurs de ces arbres réunis entre eux, et formant par leur réunion le mur des façades. Tel est l'élément principal de l'ensemble de la construction; il se retrouve derrière toute décoration, qui ne s'assemble jamais avec le corps même de la construction, et qui ne fait que s'y adapter au moyen de

clous. La fig. 8 donne une coupe sur B, C, elle montre la section faite à mi-bois, et fait voir le parement intérieur D, E de l'habitation. Enfin, une tranchée F, G, est pratiquée dans le dessous de chaque arbre, afin de permettre à la convexité de l'arbre inférieur de s'y introduire; l'intervalle entre les deux arbres est soigneusement garni de mousse ou d'étoupe, qui intercepte complétement le passage à l'intérieur de l'air extérieur. La fig. 9 représente

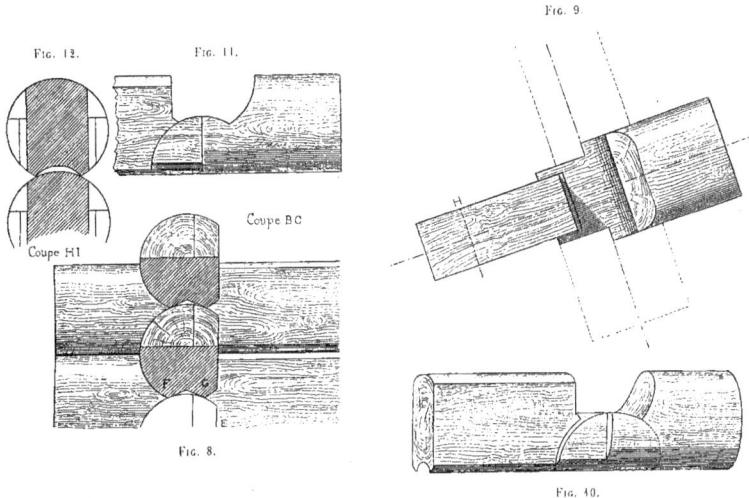

l'assemblage d'un mur de refend avec un mur de face; toutes les extrémités extérieures de chaque arbre restent toujours circulaires, mais à l'intérieur il est débité parallèlement sur deux des surfaces, tandis que les deux autres sont terminées, l'une par une partie concave recevant la pièce de bois de dessous; l'autre, par une partie convexe recevant la partie concave de celui supérieur (voy. fig. 8). La fig. 10 représente la pièce de bois en projection, et celle n° 11, la même pièce vue de côté et représentée en géométral.

Aucune pièce de fer, aucun clou ne réunissent entre elles les diverses pièces de ces constructions; les coupes et les assemblages que nous venons de décrire et de représenter suffisent seuls pour leur assurer une grande solidité et les rendent très-transportables.

Les Écuries s'élevaient en face de l'Isba; construites sur les dessins de M. Bénard, elles paraissaient mieux reproduire la physionomie rustique des constructions russes, et produisaient un effet fort pittoresque.

Les procédés de construction ne diffèrent point de ceux de l'Isba: ce sont toujours les arbres écorcés qui en forment les murs, se croisant à angles droits recouverts d'une décoration de planches découpées à jour, et s'assemblant entre eux par des coupes identiques à celles que nous avons décrites plus haut. Les détails que nous reproduisons dans nos planches nous permettent de croire qu'ils suffiront à nos lecteurs pour être parfaitement compris dans toutes leurs parties, et pour nous dispenser de nouvelles explications, qui ne pourraient être que la reproduction de celles que nous avons déjà données.

Les peuples des pays du Nord ont un talent tout particulier pour la construction des maisons en bois. Exercés par une pratique longue et incessante, ils ont fait de ces cons-

tructions une sorte d'architecture nationale, et savent tirer des matériaux qu'ils emploient un parti des plus avantageux, et produire des effets charmants.

Les constructions de la Norvége, de la Suède, de l'Autriche en étaient un exemple frappant.

Les forêts couvrent en Norvége comme en Russie une grande partie du sol; le bois, surtout le sapin, y est d'une qualité supérieure et à bon marché; aussi, débité soit en madriers, soit en planches, est-il exporté sur une large échelle dans une grande partie de l'Europe, et notamment en France et en Angleterre; le succès de l'exportation accroît sans cesse cette industrie, qui progresse continuellement.

Un bel échantillon de ces bois se trouvait dans la construction du chalet élevé par le royaume de Norvége; c'était la reproduction de l'une de ces maisons appelées *Stabur* dans la contrée de Valders. Dans ce pays, chaque paysan aisé en possède une; elles ne servent point à l'habitation, mais en sont peu distantes, et se trouvent même dans la cour, si l'étendue de la propriété le permet. Élevées d'un rez-de-chaussée et d'un premier étage, on dépose au rez-de-chaussée les farines et autres provisions de toute nature. Le premier, au contraire, est réservé pour les objets de luxe, pour les habits de fête, les ornements d'argent, les couronnes de mariage et autres objets précieux; enfin, c'est une sorte de musée à leur usage particulier, une salle d'exposition qu'ils se font un plaisir de montrer aux étrangers. L'escalier pour y parvenir est extérieur et communique par une trappe seulement avec une galerie formant saillie sur tout le pourtour, abritant le rez-de-chaussée et servant de décoration à l'ensemble de la construction élevée du sol et supportée par des patins en bois destinés à en écarter l'humidité et la vermine. Au devant de la porte d'entrée, quelques marches, isolées de la construction pour ne point permettre aux animaux de s'y introduire, servent à se rendre du sol naturel au rez-de-chaussée.

La construction de ces maisons se rapproche beaucoup de celles de la Russie, dont nous avons parlé; ce sont également des arbres écorcés et blanchis seulement qui en forment les murs, et qui s'assemblent entre eux à leurs extrémités au moyen d'entailles et de tenons; le système d'assemblage est plus simple que dans l'Isba, mais non moins solide, ainsi que le lecteur pourra s'en convaincre par les figures ci-après.

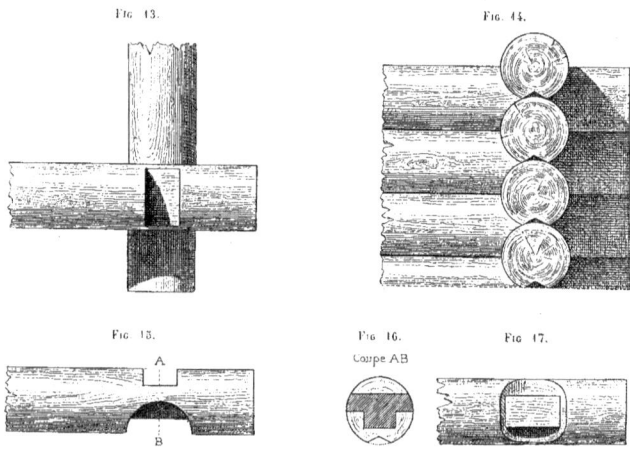

La fig. 13 représente en plan l'intersection de deux murs de face, dont l'élévation est reproduite fig. 14. Une de ces pièces de bois démontée est représentée en géométral, vue de côté, dans la fig. 15, avec sa section, fig. 16, et le plan vu en dessous, fig. 17; enfin, une projec-

tion oblique, fig. 18, achève d'expliquer entièrement ce que les parties géométrales pourraient laisser d'incompris.

Fig. 18.

Le même principe de construction se retrouve aussi dans le chalet de la Suède; mais les assemblages sont plus simples encore, et ne se composent plus que d'une simple coupe à

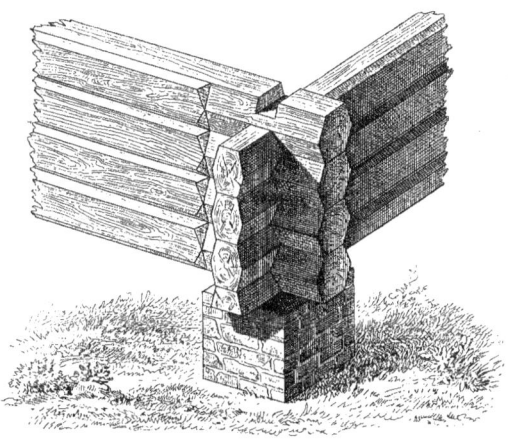

Fig. 19.

mi-bois; en revanche, la physionomie extérieure est plus coquette, les arbres sont débités par poutres de quinze centimètres d'épaisseur sur vingt-deux de hauteur, les abouts saillants dépassant le croisement des pièces de bois entre elles sont travaillés, les arêtes chanfrinées. La fig. 19 donne la perspective de l'une de ces jonctions, et les pièces détachées sont représentées dans les fig. 20 et 21. Lorsque les bois ne peuvent faire toute la longueur de l'un des côtés de la construction, ils sont réunis par l'assemblage représenté dans la fig. 22; de forts goujons de quatre centimètres sur douze relient en outre les diverses poutres entre elles, car aussi bien dans les constructions russes que dans celles de la Norvége ou de la Suède, les clous ne servent absolument qu'à fixer quelques planches ornementées complétant la décoration, et n'entrent en aucune façon dans le système constructif.

Les caractères généraux des constructions autrichiennes au Champ-de-Mars, se rapprochant beaucoup de ceux que nous avons décrits pour la Russie, la Suède, la Norvége, ont été dans cette étude rattachés à la même famille. Deux maisons surtout nous ont paru susceptibles d'entrer dans ce recueil, en raison de leur valeur artistique et de la physionomie particulière qu'elles présentaient; ce sont la Maison du Tirol et celle de la Haute-Autriche. Nous y retrouvons encore l'emploi du bois comme mode à peu près exclusif de construc-

tion et de décoration, mais étudié et présenté sous un jour différent de celui que nous avons examiné jusqu'à présent.

Non-seulement les formes générales diffèrent, mais les principes de la décoration eux-mêmes varient: elles ne présentent plus cet aspect sévère ou bizarre des pays essentiel-

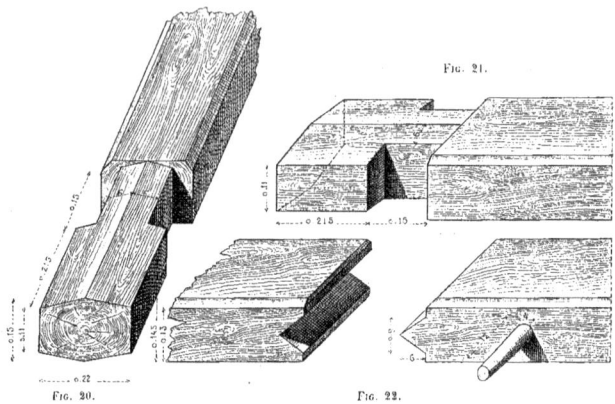

Fig. 21.
Fig. 20. Fig. 22.

lement septentrionaux; on sent dans leur construction comme dans leur ornementation les besoins satisfaits d'un peuple plus avancé en civilisation, vivant sous un climat moins rigoureux, moins inclément.

Les richesses forestières de l'empire d'Autriche sont connues; de nombreuses forêts sont répandues sur le sol entier de ce pays; elles sont l'origine d'une partie de la richesse nationale; aussi l'architecte, forcé par la nature de se servir des matériaux qu'elle a mis à sa disposition, a-t-il trouvé les formes et l'emploi dont ils étaient susceptibles, et, hâtons-nous de le dire, il a réussi à en tirer un parti très-heureux et très-pittoresque.

Les bois que produisent les forêts de l'Autriche sont variés d'essences et de qualité; on en voyait à l'exposition de superbes échantillons groupés ensemble non loin des maisons que nous représentons; le chêne soit blanc (*quercus pedunculata*), soit Cerris, soit à feuilles veloutées (*quercus cerris, quercus pubescens*), soit noir d'Illyrie (*quercus sessiliflora*); le châtaignier, l'orme, le frêne (*fraxinus excelsior*), l'érable des montagnes (*acer pseudo-platanus*), l'if (*taxus baccata*) et le noyer (*juglans regia*) sont les essences qui se retrouvent dans presque toutes les forêts de l'empire, tandis que les grandes surfaces d'arbres résineux n'existent à peu près que sur les versants des montagnes tournés vers l'Adriatique, et principalement sur le territoire des régiments de la frontière militaire d'Ogulin, de Licca et d'Ottoéać[1]; elles se composent de sapins (*abies pectinata*) qui atteignent souvent des dimensions fort grandes, 56 à 70 mètres de hauteur, et d'épicéas (*abies excelsa*) de qualité supérieure.

Il n'y a que peu de temps encore que l'Autriche tire parti de ces richesses et que l'exportation des bois entre sérieusement, pour une part considérable, dans les revenus de l'empire; ce sont les chemins de fer qui, en pénétrant dans les contrées forestières, ont facilité les transports, et donné à ce commerce un développement tel, que l'exportation atteignait déjà en 1865 le chiffre de 1,820,911 stères, chiffre qui promet d'être bien surpassé dans l'avenir.

[1] *Les richesses forestières de l'Autriche*, par J. Wessely.

Les rivières de la Kulpa, de la Save, de la Drave, qui se jettent dans le Danube, grande artère du commerce de l'Autriche, servent au transport des bois de la Croatie et de l'Esclavonie.

Un autre courant d'exportation prend sa direction vers l'Adriatique, vers les ports de Trieste, Fiume, Zeugg, Calopago, Portore et Sela.

En Illyrie, pays montagneux, couvert de forêts composées surtout d'essences résineuses, de sapins, d'épicéas et quelquefois de hêtres d'une qualité et d'une densité au moins égale à ceux des montagnes de la Croatie, on exploite des poutres à demi ou entièrement équarries et des bois de sciage de toute nature, industrie qui a donné naissance au commerce de Trieste, principal port de la monarchie autrichienne.

Dans le Tirol méridional et la Carinthie supérieure, la moitié environ de la surface totale du sol productif est couvert de forêts d'épicéas et de mélèzes d'une qualité supérieure qui justifie sa dénomination de *chêne des Alpes* par sa longue durée qui, assure-t-on, atteint de 20 à 30 ans sous terre, de 10 à 30 ans à l'air libre, de 100 à 300 ans un peu abrité, et de 400 à 600 ans sous toit (¹).

Les produits de ces deux pays montagneux s'écoulent dans la Lombardie et la Vénétie, et principalement vers Venise, où se concentrent les bois destinés à l'exportation d'outre-mer; ils arrivent quelquefois par chemin de fer ou par chariot, mais le plus souvent par flottage sur la Piave, la Brenta et l'Adige.

Mais le véritable centre des richesses forestières de l'Autriche se trouve dans les hautes Carpathes, s'étendant du levant au couchant le long de la frontière, et dans la Hongrie et la Transylvanie; dans ces contrées, la moitié de la surface environ est couverte en bois. Aussi les prix en sont-ils extraordinairement bas en raison de leur abondance. M. Wessely, dans le travail que j'ai déjà cité, indique les prix auxquels ils se vendent. Ainsi dans la Gallicie occidentale le stère de bois de sapin ou épicéa, pris sur pied, vaut 1 franc, en moyenne; le pin, 2 fr. 35 c.; le chêne, 3 fr. 15 c. Dans la Gallicie orientale, les prix moyens sont : le stère de sapin et épicéa, 27 centimes en moyenne, le pin 71 centimes, le chêne 84 centimes. En Bukowine, les prix sont bien plus bas encore; le stère de sapin ou épicéa coûte sur pied en moyenne 16 centimes, et dans les forêts de Kipolung, qui sont les plus importantes, on cède volontiers le stère de bois de merrains à 47 centimes, le bois de marine à 32 centimes et, le bois de charpente à 16 centimes.

La nature n'a point été seulement prodigue envers ce pays en lui donnant une ressource précieuse, elle lui a encore donné les moyens de les expédier au loin; les rivières flottables qui traversent le pays des Carpathes permettent d'écouler ces bois par flottage et de leur faire gagner d'un côté la Baltique par la Vistule et le Bug, et de l'autre la mer Noire par le Sereth, le Pruth et le Dniester.

Les quatre essences dominantes de ce pays sont le pin (*pinus sylvestris*) de grande densité, fort résineux, de belle couleur rouge au cœur, atteignant souvent de 37 à 44 mètres de hauteur et $0^m,85$ de diamètre près de la base; le hêtre, l'épicéa et le sapin poussent sur les basses montagnes.

En présence de ressources si précieuses et si considérables, on ne peut plus s'étonner de voir le bois servir d'élément principal aux constructions d'une partie de l'empire d'Autriche. Aussi, lors de l'Exposition, cette nation a-t-elle tenu à s'y faire représenter par des spécimens qui font bien voir non-seulement l'industrie du pays, mais encore les formes artistiques qui lui sont habituelles.

Le bois et la maçonnerie se mélangent heureusement dans la Maison de la Haute-Autriche (planches 64-65). Elle se compose d'un rez-de-chaussée, d'un portique de trois arcades sous lequel l'escalier prend naissance, d'une salle servant de cabaret, d'un premier étage de deux chambres, d'un deuxième étage en grenier. Toute la hauteur du rez-de-chaussée est

(¹) *Les richesses forestières de l'Autriche*, par M. Wessely.

construite en maçonnerie pour le préserver de l'humidité, si forte dans les pays de montagne. Les étages au-dessus sont en pans de bois dont les pièces principales sont laissées apparentes; un large balcon en charpente, avec bois découpés à jour, règne sur deux côtés de l'habitation et contribue à la rendre plus agréable. Des poteaux chanfreinés s'élèvent du balcon et servent à la fois de support à une loge à la hauteur du comble, fortement projeté en avant sur les deux pignons, et de soutiens à une végétation grimpante, parure habituelle de ces habitations, dont l'aspect en été est d'ordinaire si riant et si gai. Enfin, le bois débité en lames minces de petite dimension imite la tuile et la remplace comme couverture.

Les procédés de décoration sont simples et produisent un bon effet. Dans les habitations dont l'exemple que nous reproduisons est le type, l'ornementation est obtenue le plus souvent par des chanfreins sur les arêtes des poutres ou des planches, ou quelquefois aussi par des sujets gravés en creux. La serrurerie, un peu grossière, est galvanisée et posée à plat sans entaille, comme il est facile de le voir. Enfin, c'est la construction même, dont aucune pièce n'est dissimulée, qui sert d'élément à la décoration et qui, par son étude, donne à l'habitation un aspect très-pittoresque et de fort bon goût. La Maison du Tyrol (pl. 66, 67 et 68) représente bien le type de l'architecture rustique des montagnes. Elle appartient à la famille de ces constructions pittoresques dont on retrouve si fréquemment dans les divers cantons de la Suisse des exemples pleins de goût et de finesse artistique. Construite toute en bois sur un soubassement de maçonnerie de très-peu de hauteur, elle tire sa principale décoration de son système de construction laissée apparente. Ici tout est vrai; la disposition intérieure se lit à l'extérieur, car, dans toutes ces constructions, les pièces qui les composent ayant une fonction distincte, appréciable, ont obligé le constructeur à les relier entre elles d'une manière apparente, en raison de leur peu d'épaisseur, et l'ont empêché de dissimuler ses moyens d'action. Aussi, bien que les ornements dont elles sont revêtues varient à l'infini, possèdent-elles toutes un caractère similaire qui appartient exclusivement aux constructions en bois. Ainsi que dans les spécimens russes dont nous avons parlé, les murs sont construits avec des arbres à peine dégrossis et réunis entre eux à chaque angle par des entailles. La mousse tassée garnit les joints et intercepte le passage de l'air extérieur; le toit fortement en encorbellement et supporté par de puissantes consoles écarte par sa saillie les eaux des murs de face, les protège contre les intempéries des saisons et leur assure une plus longue durée. Les fenêtres ont une grande importance et jouent un rôle principal dans la décoration; elles sont larges et divisées par des meneaux en planches. La partie supérieure est occupée par le vitrage, et l'inférieure par un volet qui glisse dans une coulisse, se relève et ferme l'habitation pendant la nuit; notre planche 68 donne les détails de l'une de ces fermetures. Le jour, ce volet abaissé forme soubassement décoré de peintures. Enfin le dessus de ces fenêtres est protégé contre les pluies par un petit toit en auvent, et le pourtour est orné de moulures et de découpures, que le caprice varie à l'infini.

Dans les constructions qui nous restent à examiner pour terminer la revue des types principaux des constructions étrangères exposées au Champ-de-Mars, le sentiment artistique n'a plus une part aussi grande que dans celles que nous venons de passer en revue; mais, si l'aspect pittoresque, le mérite artistique même ont quelquefois à en souffrir, toutes possèdent cependant un côté fort remarquable encore, et bien digne de nos études.

Telles étaient les constructions présentées par la Grande-Bretagne, la Prusse, la Hollande et l'Espagne.

Il est regrettable que les constructions de la Grande-Bretagne n'aient point reproduit le type de l'architecture anglaise qui, depuis le XIe siècle, a produit dans ce pays de très-remarquables monuments.

L'architecture privée n'y était pas plus représentée; car ce n'est point dans la maison d'épreuves *(Testing House)*, que nous reproduisons dans nos planches n[os] 69 et 70, qu'il

était possible de retrouver un souvenir même éloigné de l'aspect artistique et pittoresque des maisons anglaises, si renommées à juste titre.

La maison d'épreuves exposée au Champ-de-Mars se distinguait surtout par la grande variété des matériaux employés à sa construction, par leurs qualités remarquables, mais dont l'examen ne rentre point dans le cadre que nous nous sommes tracé en commençant.

Parmi les constructions diverses élevées par la Prusse, nous avons choisi, comme présentant un caractère spécial, le bâtiment d'écoles (pl. 71).

Personne n'ignore le mouvement intellectuel et scientifique dont l'Allemagne est le foyer, le soin qu'elle apporte à l'installation de ses écoles, au mode d'enseignement qui y est pratiqué. Le royaume de Prusse est divisé par districts, chaque district a une ou plusieurs écoles primaires, selon le nombre ou le besoin des enfants obligés d'aller à l'école, qu'ils doivent suivre de six à quatorze ans.

Les lois de l'enseignement primaire rendent d'une manière absolue l'instruction obligatoire, et punissent d'une amende ou d'une courte détention les parents ou tuteurs dont les enfants négligent d'aller à l'école, ou n'y vont point du tout. Le peuple ne fait aucune résistance à ces lois, et ce n'est que fort rarement qu'il est nécessaire de recourir à la punition. Les parents qui peuvent prouver qu'ils font élever leurs enfants par des maîtres capables et brévetés, ne sont point tenus d'envoyer leurs enfants à l'école communale, mais ils ne sont point pour cela dispensés des impôts destinés à payer les frais de l'école publique qui doit être entièrement entretenue par tous les membres de la commune; l'état n'accordant une subvention qu'aux communes trop pauvres pour pouvoir fournir la somme nécessaire à l'entretien de leurs écoles.

Telle est, en peu de mots, l'organisation sommaire des écoles de l'Allemagne du Nord, organisation qui a produit déjà de si grands et si heureux résultats, et que pourtant nous sommes encore à envier et à réclamer pour notre pays. On conçoit dès lors qu'une nation qui attache une importance aussi grande à l'éducation générale de ses enfants ait tenu à faire représenter à l'Exposition universelle le type de ses constructions scolaires.

Le bâtiment d'écoles du royaume de Prusse (pl. 71), d'une construction très-simple, présentait dans son ensemble, comme dans ses détails, une physionomie fort agréable et pittoresque.

Il se composait au rez-de-chaussée d'un perron A de quelques marches, donnant accès à la porte d'entrée; d'un vestibule B, dans lequel se trouve l'escalier conduisant dans les combles; de la salle de classe C; à droite, dans le vestibule, s'ouvre le salon de l'instituteur D, puis son cabinet E, sa chambre à coucher F, la cuisine G, avec un dégagement H, et un garde-manger I. Toutes ces dispositions sont favorables et bien entendues pour le service qu'elles sont appelées à satisfaire.

Les détails ne sont pas moins bien réussis. La chaire, le tableau, le poêle dénotent une entente parfaite des besoins. Les bancs d'école sont de deux dimensions; leur hauteur varie de 54 centimètres pour les plus petits enfants à 71 pour ceux d'un âge plus élevé. La largeur des plans est de 76 centimètres, elle est marquée par un encrier fixé sur la table.

La Prusse n'était point la seule nation qui fût représentée par ses écoles. La Suède avait aussi exposé dans la maison de Gustave Wasa un mobilier d'écoles bien réussi, qui offrait surtout comme caractère distinctif avec celui des autres nations des bancs et tables séparés pour chaque écolier. Le lecteur en trouvera la représentation dans la pl. 71, sur laquelle ils se trouvent réunis en parallèle avec ceux de la Prusse.

Bien que l'instruction ne soit pas moins répandue et cultivée en Hollande qu'en Allemagne, c'était surtout un établissement agricole qui représentait les Pays-Bas parmi les constructions du Champ-de-Mars.

La métairie qu'exposait cette puissance, se composait de l'habitation du métayer pendant l'été et pendant l'hiver, des étables et écuries, et d'autres pièces à l'usage de l'exploitation de la ferme. La légende, que nous donnons ci-après, explique d'ailleurs la destination de

chacune des pièces de cette construction, étudiée avec un soin particulier dans tous ses détails et fort intéressante.

En A se trouve le vestibule d'entrée.
- B Habitation d'hiver avec une grande armoire C, et ses deux dormoirs E, fermés de portes.
- D Petit escalier communiquant avec le garde-fromage F, dans lequel se trouvent, contre l'escalier, un dormoir et une armoire.
- G Escalier conduisant au grenier.
- H Escalier de la cave à fromages.
- I Pompe dans le vestibule donnant sur une grande cuve J.
- K Étable pour 40 vaches laitières.
- LL Emplacement pour 20 vaches. Derrière les vaches, un passage M; au-devant, un collecteur N pour la fiente et les urines des bestiaux.
- O Passage communiquant au deuxième corps de bâtiments. Dans ce passage se trouve le cabinet d'aisances V.
- P Habitation d'été. Le lit n'est plus renfermé comme dans l'habitation d'hiver.
- Q Atelier dans lequel se trouve une grande cheminée S, sur laquelle s'ouvre un four R et une chaudière T.
 Dans la même pièce est la baratte V, mue par un manége X.
- Y Étable pour l'élevage des veaux.
- Z Étable pour les porcs. Ces deux étables ont les mangeoires sur le couloir.
- ab Écurie pour 2 chevaux.
- c Remise.
- d Un lavoir avec ses banquettes e, donnant sur le canal f.
- gh Meules à foin, l'une à 6 poteaux, l'autre à 4; ces meules sont couvertes d'un toit de chaume glissant verticalement sur les poteaux, et permettant d'avoir en tout temps les fourrages abrités des intempéries de la saison.
 Enfin des rigoles ij, recueillent toutes les urines des bestiaux et les conduisent à une fosse à purin k.

Construite toute en bois, en Hollande, par M. Van Ryn, menuisier, sur les plans et la direction de M. G. Van Geer, architecte à Leiderdorp, la métairie hollandaise était exposée par la Société hollandaise d'agriculture, une des Sociétés les plus importantes des Pays-Bas, et gérante pour les provinces de la Hollande septentrionale et méridionale.

C'était le modèle d'une de ces métairies ou fermes si communes sur les bords du Rhin, où de nombreux bestiaux répandus sur de vastes pâturages produisent des beurres, et des fromages renommés. Pendant l'été, les bestiaux restent aux champs; mais, du mois de novembre au mois de mai, bêtes et gens fuyant la mauvaise saison, ordinairement rigoureuse dans ce pays, rentrent à la ferme, et s'y installent d'une façon adaptée aux rigueurs du climat. Aussi y a t-il dans la métairie, un logement pour l'été et un autre pour l'hiver: celui-ci rapproché de l'étable pour qu'on puisse mieux la surveiller pendant les mois où elle est habitée. Pendant l'hiver, les vaches laitières ne quittent point l'étable; elles y restent attachées à la même place entre deux pieux, par une boucle en bois, dans laquelle on leur fait passer la tête, et dont la dimension est assez grande pour leur laisser la liberté de leurs mouvements et leur permettre de se coucher et de se lever à volonté. Les pieds de derrière sont au bord d'une rigole en maçonnerie qui reçoit les excréments et le purin.

La propreté hollandaise est proverbiale à juste titre; aussi, — afin que la queue de la vache couchée n'entre point dans cette rigole à purin, et qu'en se levant après et par ses mouvements, elle ne salisse ni elle-même, ni ses voisines — le bout ou plumet de la queue est suspendu au plafond par une corde de longueur calculée pour empêcher la queue d'entrer dans cette rigole.

Un couloir central assez large pour faire le service des fourrages sépare l'étable en deux parties dans le sens de sa longueur, et la porte, à l'extrémité de ce couloir, donne directement en face d'une meule de foin. Le service, comme on le voit, se fait facilement et sans que le valet chargé du soin de l'étable ait à craindre les mouvements des vaches.

Une rigole à fleur du sol sert d'abreuvoir. On y fait couler l'eau de la pompe par le rafraîchissoir quand on doit abreuver le bétail, sous lequel on met un peu de litière renouvelée selon le besoin, tandis que la rigole au purin est vidée journellement, de sorte que bétail et étable se trouvent constamment d'une grande propreté.

En outre de l'étable, la métairie hollandaise renferme le local nécessaire pour la fabrication des beurres et des fromages dont l'exportation est considérable, ainsi que le dénotent les statistiques du royaume. La pièce aux fromages contient une baratte mue par un manége, des ustensiles pour couper les racines, un four pour cuire le pain, une grande cheminée en briques avec chaudière où l'on fait chauffer l'eau pour le nettoyage de la baratte et des ustensiles de la laiterie. Auprès de cet atelier, et sur le bord d'un canal ou autre cours d'eau, se trouve un lavoir qui permet de puiser facilement l'eau nécessaire et de faire journellement les nettoyages indispensables pour la laiterie et les autres besoins de la ferme.

Au-dessous de l'une des pièces de la ferme, une vaste cave à lait reçoit les vases à écrèmer le lait, en faïence, fer-blanc ou cuivre d'une propreté vraiment exceptionnelle.

Enfin, toute la ferme est surmontée de vastes greniers dans lesquels sont les dormoirs des servantes et des valets, et le foin et la paille pour la nourriture des bestiaux pendant l'hiver.

Comme ces greniers seraient insuffisants, d'autres fourrages sont disposés à proximité de la ferme sous forme de meules, carrées ou polygonales, recouvertes d'un toit mouvant se montant ou s'abaissant à volonté, de sorte qu'à mesure que la provision diminue, le restant demeure toujours à l'abri des pluies ou du vent. Les foins entassés de cette manière se conservent pendant plusieurs années sans la moindre détérioration.

Tous les bâtiments sont couverts en chaume de joncs hollandais fortement liés ensemble qui conservent bien la chaleur en hiver, empêchent en été les rayons du soleil de percer, et entretiennent à l'intérieur une fraîcheur agréable.

Telles sont les dispositions de cette construction agricole si bien étudiée pour répondre à toutes les exigences de son usage, et qui termine avec le bâtiment annexe, élevé par l'Espagne, la série des types de constructions qui font l'objet de cette Étude.

Sans doute, les œuvres architecturales, si nombreuses et si variées des nations étrangères, me permettraient de continuer longtemps encore; mais tout en me bornant à des limites restreintes, j'espère cependant avoir fait ressortir les côtés caractéristiques et intéressants des types principaux exposés, et avoir démontré qu'en regardant au delà de nos frontières, nous y trouvons souvent des rivaux ou des émules, des exemples bons à suivre.

FIN.

TABLE DES PLANCHES.

VICE-ROYAUTÉ D'ÉGYPTE
(M. Drevet, architecte).

1	OKEL. —	Façade, côté du café.
2	—	Façade, côté du portique.
3	—	Coupe transversale.
4-5	—	Porte extérieure, côté du chemin circulaire (chromo-lithographie).
6-7	—	Porte extérieure sous le portique (chromo-lithographie).
8-9	—	Porte extérieure, côté du café (chromo-lithographie).
10	—	Devanture d'une boutique intérieure, bancs, détails.
11	—	Lampe en bronze, provenant de la mosquée de Kaïd-Bey, au Caire.
12-13 14-15	—	Détail d'une travée des moucharabiehs de la maison, dite de Gamarieh, au Caire (chromo-lithographie. Planche double).
16	—	Grilles en bois des fenêtres et des moucharabiehs. — Détails de construction.
17	—	Panneau d'armoire; ensemble et détails de la construction.
18	SELAMLIK. —	Porte de la salle du Plan (reproduction de la porte de la fontaine de Abd-El-Rahman Kyahya, au Caire, XVIIIe siècle).
19	—	Détails des bronzes de cette porte.
20	—	Détails des marteaux de cette porte.
21	—	Porte intérieure de la salle centrale.
22	—	Porte intérieure, entre le vestibule et la salle centrale.
23	—	Couronnement de la porte d'entrée de la salle centrale.
24-25	—	Marqueterie ancienne, employée dans un meuble moderne (chromo-lithographie).
26	ÉCURIE DES DROMADAIRES. —	Plan, façade et détails.

RÉGENCE DE TUNIS
(M. Chapon, architecte).

27	PALAIS DU BEY. —	Plans du sous-sol et du rez-de-chaussée.
28	—	Façade principale, ensemble.
29	—	Coupe longitudinale, ensemble.
30-31	—	Façade latérale, détail d'une travée (planche double).
32	—	Façades latérales. - - Portes des boutiques, détails.
33	—	Façade postérieure. — Devanture de boutique, ensemble et détails.
34-35	—	Fermeture de fenêtres en plâtre découpé à jour et verres de couleurs (chromo-lithographie).
36-37	—	Fermeture de fenêtres — (id.)
38-39	—	Fermeture de fenêtres — (id.)
40-41	—	Fermeture de fenêtres — (id.)
42	—	Clôture de fenêtre feinte, en plâtre découpé.

EMPIRE DU MAROC
(M. Chapon, architecte).

43	ÉCURIES. —	Plans, façade et détails.
44-45	—	Coupe transversale, et dallage de la fontaine (chromo-lithographie).
46-47 48-49	—	Fontaine sous le portique, terre cuite émaillée, exécutée par les Arabes. — Ensemble (chromo-lithographie. Planche double).

EMPIRE DE RUSSIE
(M. Bénard, architecte).

50	ISBA. —	Façade principale.
51	—	Plan et coupe transversale.
52	—	Couronnement des pignons de la façade, détails.
53	ÉCURIES. —	Plan et détails.
54	—	Élévation de l'un des pignons.
55-56	—	Partie centrale de la façade, élévation et détails (*planche double*).
57	—	Coupe sur la largeur, détails.
58	—	Détails divers, portes, fenêtres.
59	—	Détails intérieurs et extérieurs.
60	—	Lucarne et crêtes de toit, détails.
61	—	Stalles intérieures, ensemble et détails.
62	MOBILIER. —	Table et vitrine, exécutées en Russie.
63	—	Vitrines, exécutées en Russie.

EMPIRE D'AUTRICHE
(M. Weber, architecte).

64	MAISON DE LA HAUTE-AUTRICHE. —	Plans et façade principale.
65	—	Façade latérale, coupe, détails.
66	MAISON DU TYROL. —	Plans, façade principale.
67	—	Coupe et détails.
68	—	Détails des fenêtres.

GRANDE-BRETAGNE.

69	MAISON DITE D'ÉPREUVES. —	Façade principale.
70	—	Façade latérale.

PRUSSE.

71	BATIMENT D'ÉCOLE. — Plan, façade, coupe, détails. — Bancs de l'école prussienne, bancs de l'école suedoise.

PAYS-BAS.

72	MÉTAIRIE HOLLANDAISE. — Plan, façade, coupe, détails.

ESPAGNE
(M. de la Gandara, architecte).

73	BATIMENT ANNEXE. — Élévation de la façade principale.

FIN.

STRASBOURG, TYPOGRAPHIE DE G. SILBERMANN.

VICE ROYAUTE D'ÉGYPTE

OKEL — FAÇADE COTÉ DU CAFÉ

VICE ROYAUTE D'EGYPTE
M. BRAVE ARCHITECTE

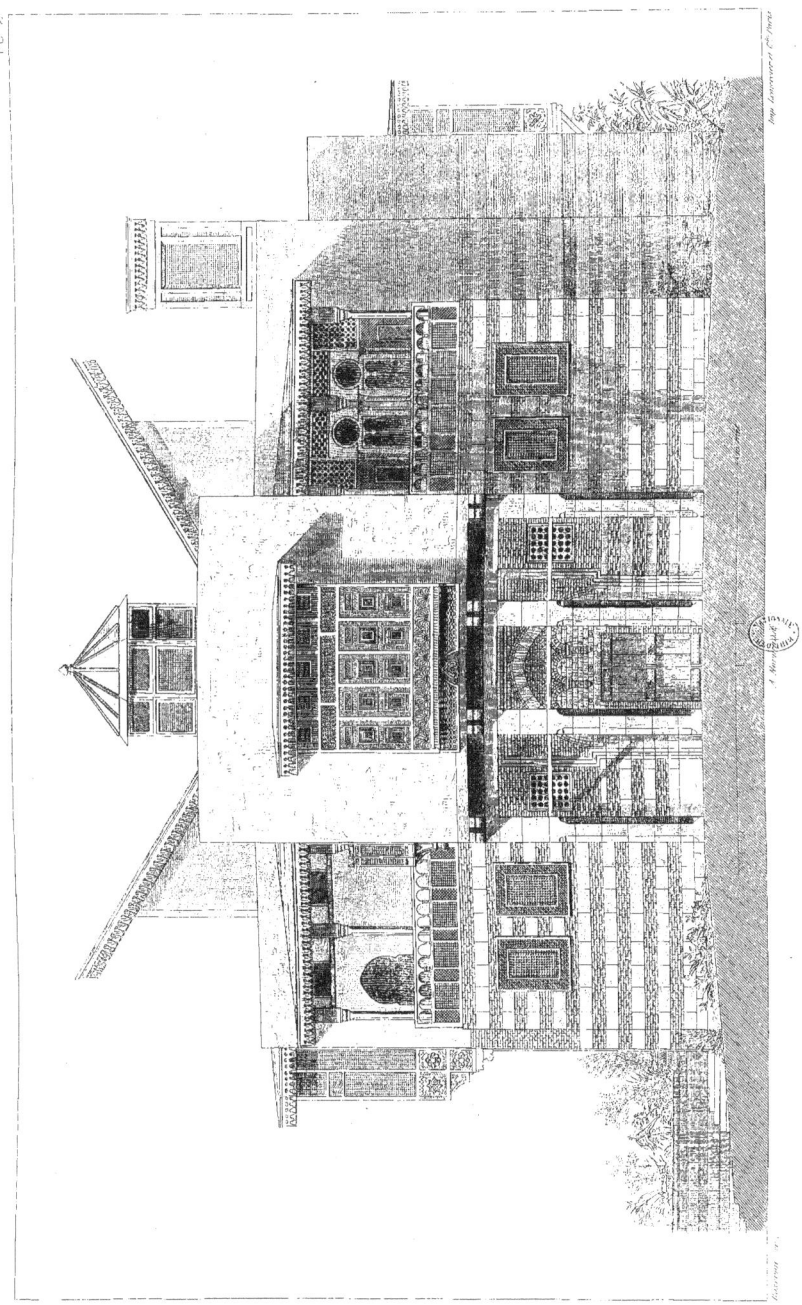

OKEL. FAÇADE COTE DU PORTIQUE.

VICE ROYAUTÉ D'ÉGYPTE

OKEL — COUPE TRANSVERSALE

VICE ROYAUTÉ D'ÉGYPTE

Mr DREVET ARCHITECTE

Pl. 4. 5

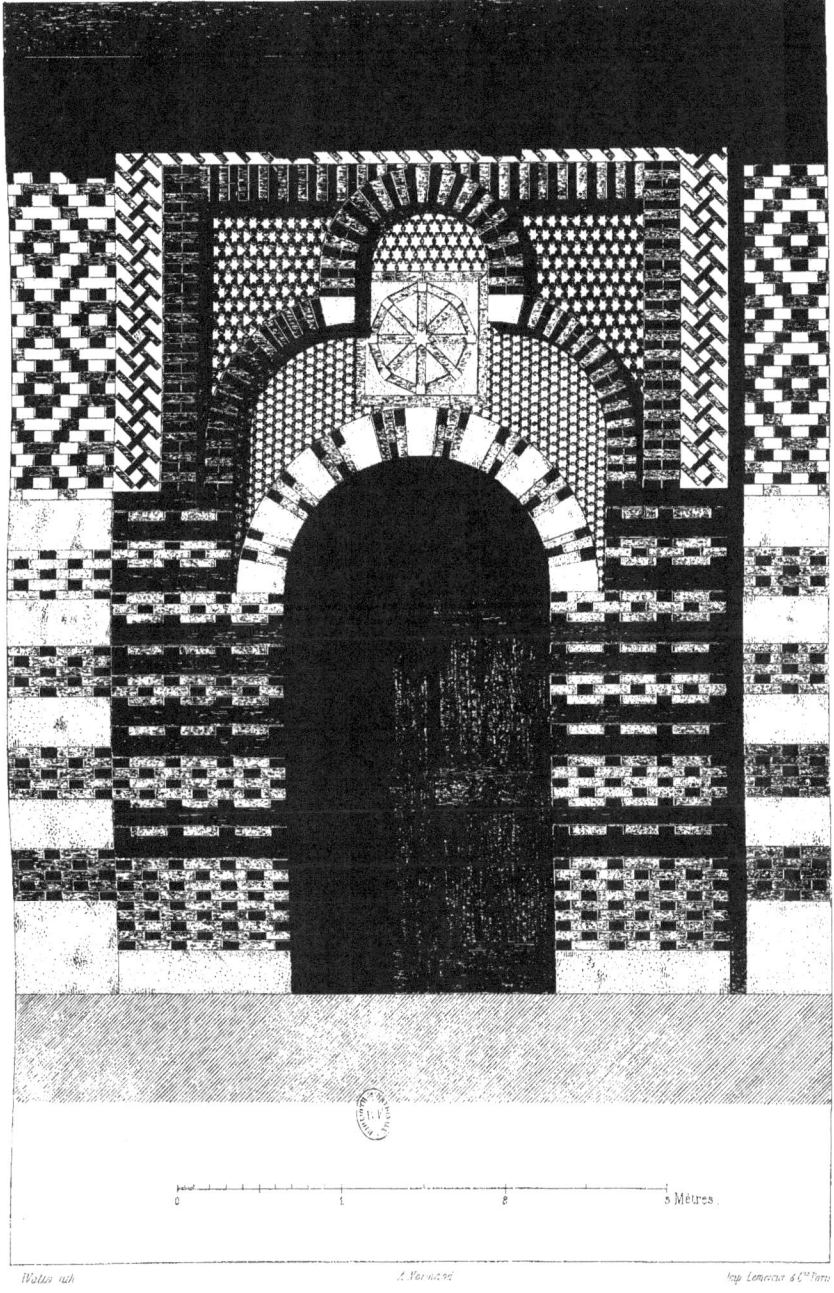

OKEL — PORTE EXTÉRIEURE COTÉ DU CHEMIN

A MOREL Éditeur

VICE ROYAUTÉ D'ÉGYPTE

Mr DREVET ARCHITECTE

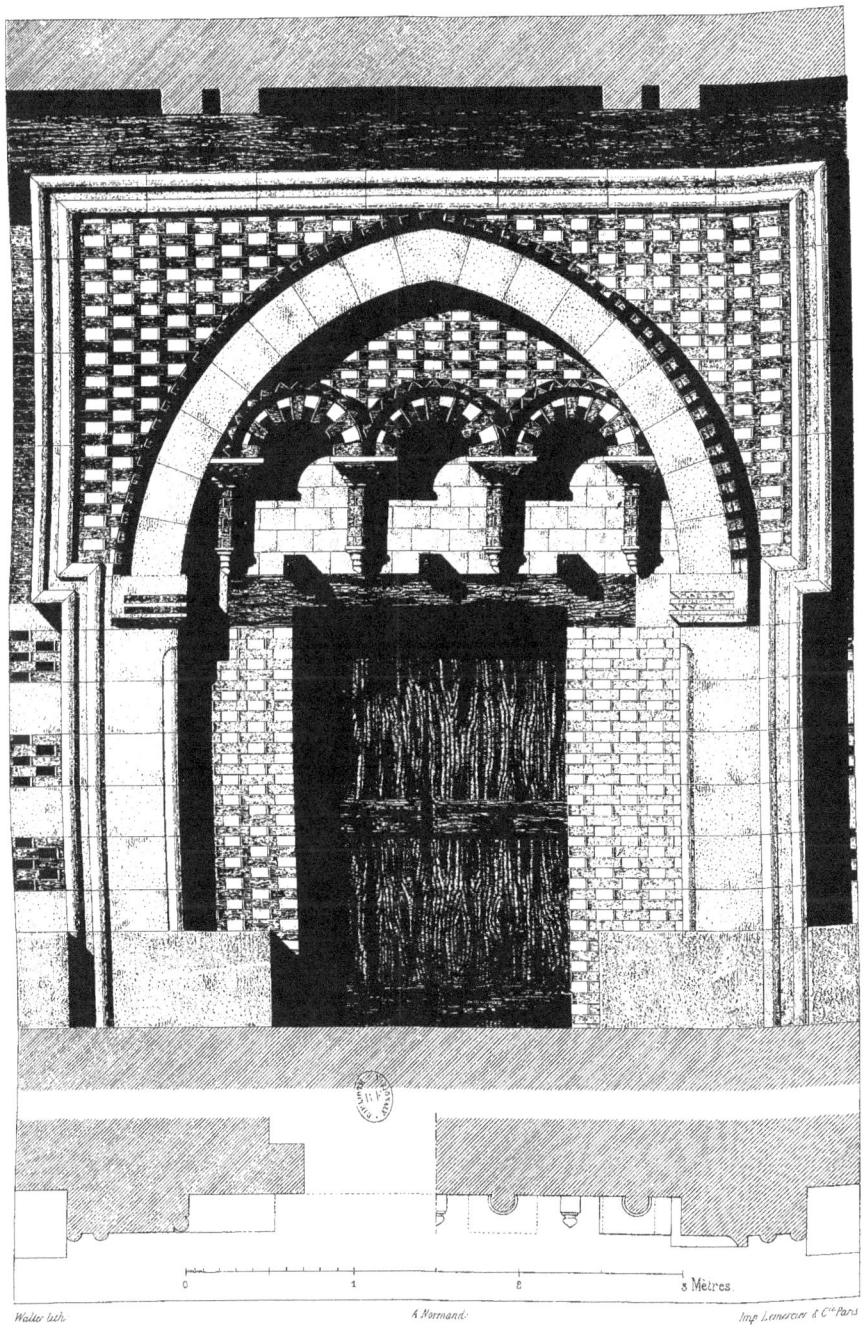

OKEL _ PORTE EXTÉRIEURE SOUS LE PORTIQUE

VICE ROYAUTÉ D'ÉGYPTE
Mr DREVET ARCHITECTE

OKEL – PORTE D'ENTRÉE
FAÇADE, CÔTÉ DU CAFÉ

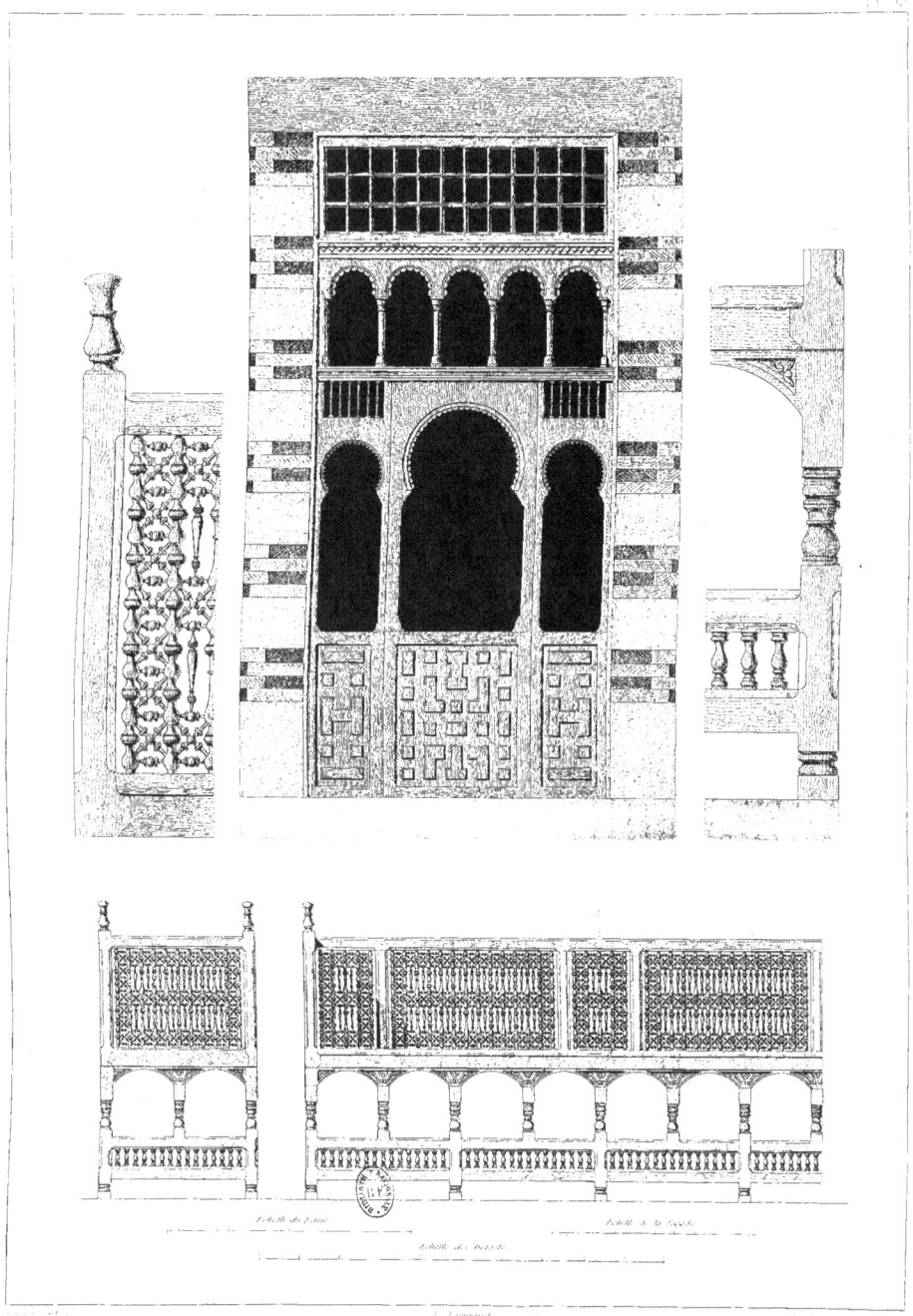

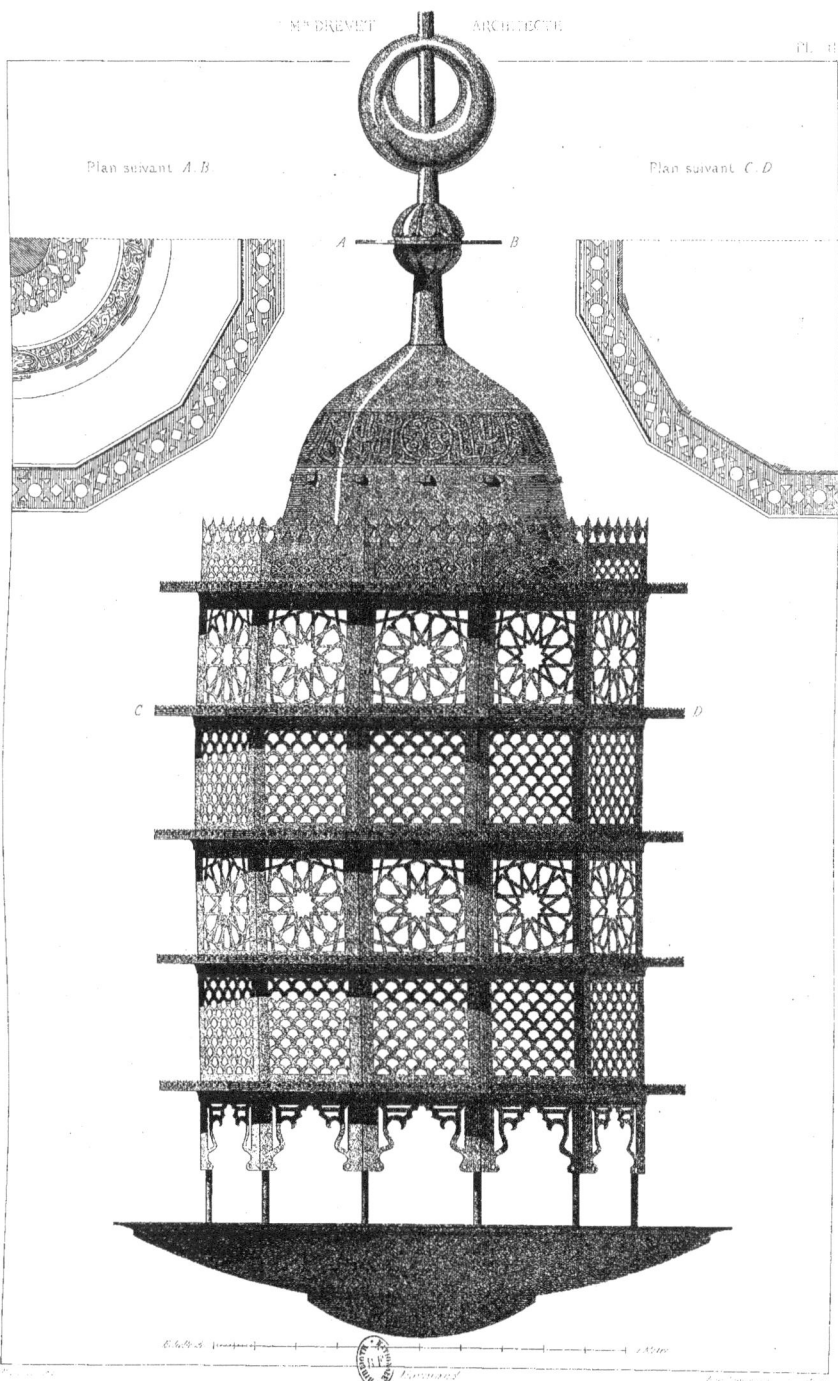

LAMPE EN BRONZE PROVENANT DE LA MOSQUÉE DE KAÏD-BEY

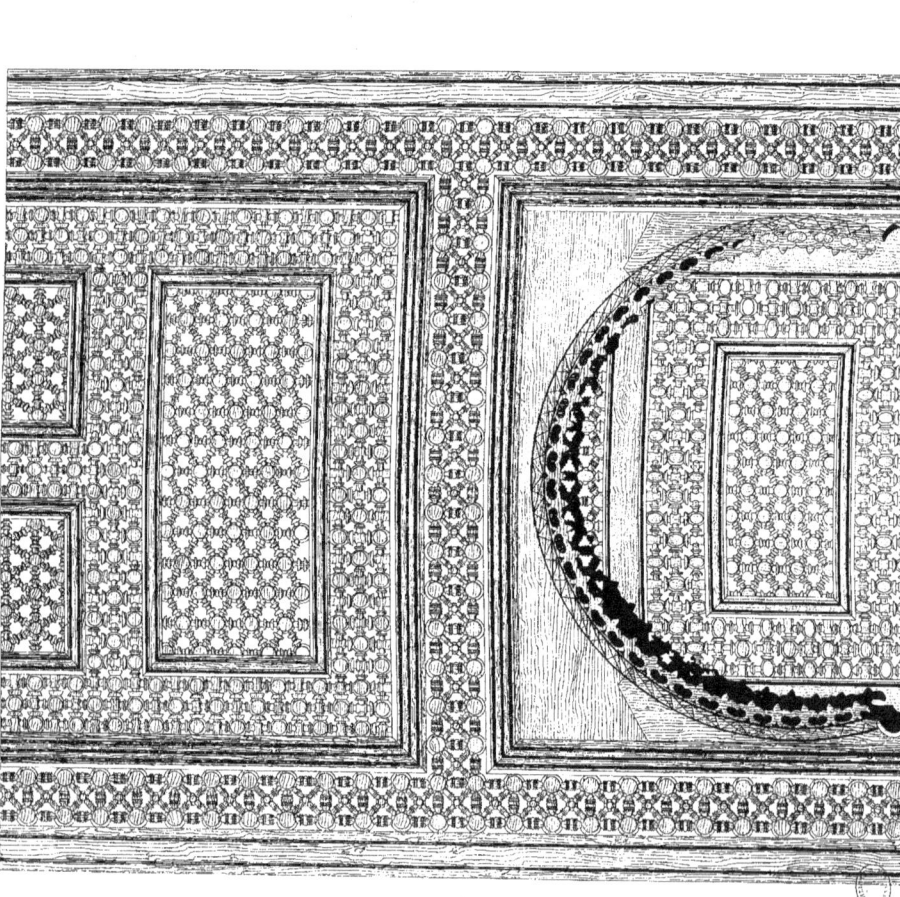

OKEL FRAGMENT DE MOUCHARABIEH

PROVENANT DE LA MAISON DES GAMAREH EL CAIRE. DÉTAIL

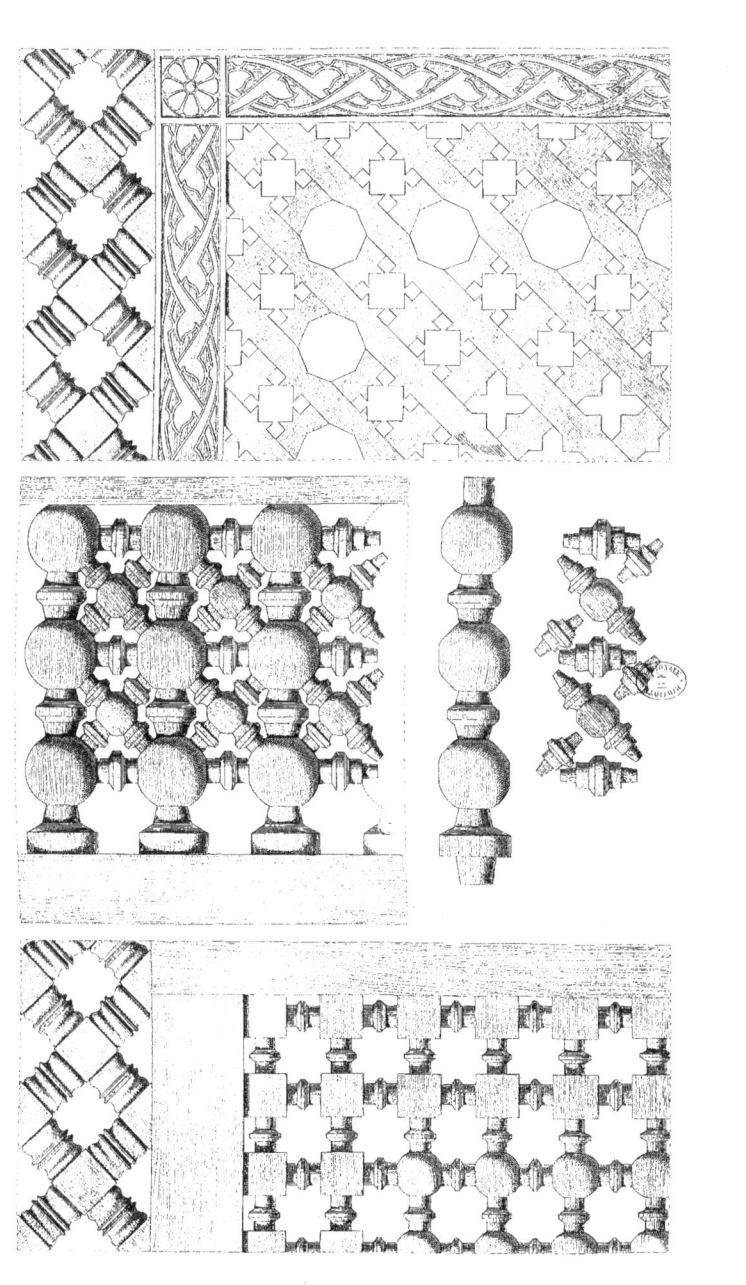

VICE ROYAUTÉ D'ÉGYPTE

OKEL — GRILLES EN BOIS DES MOUCHARABIEHS

DÉTAILS DE CONSTRUCTION

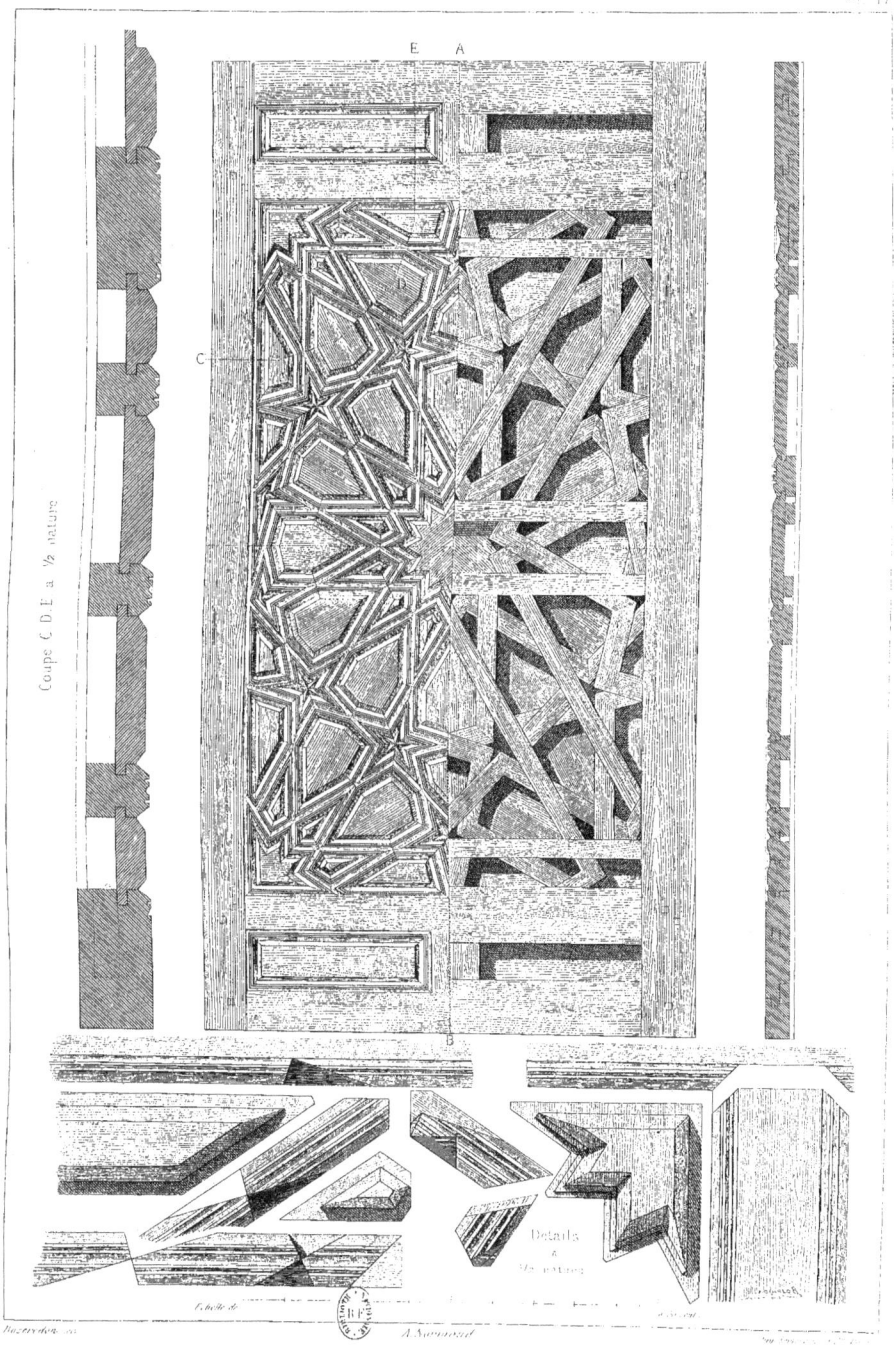

VICE ROYAUTÉ D'ÉGYPTE

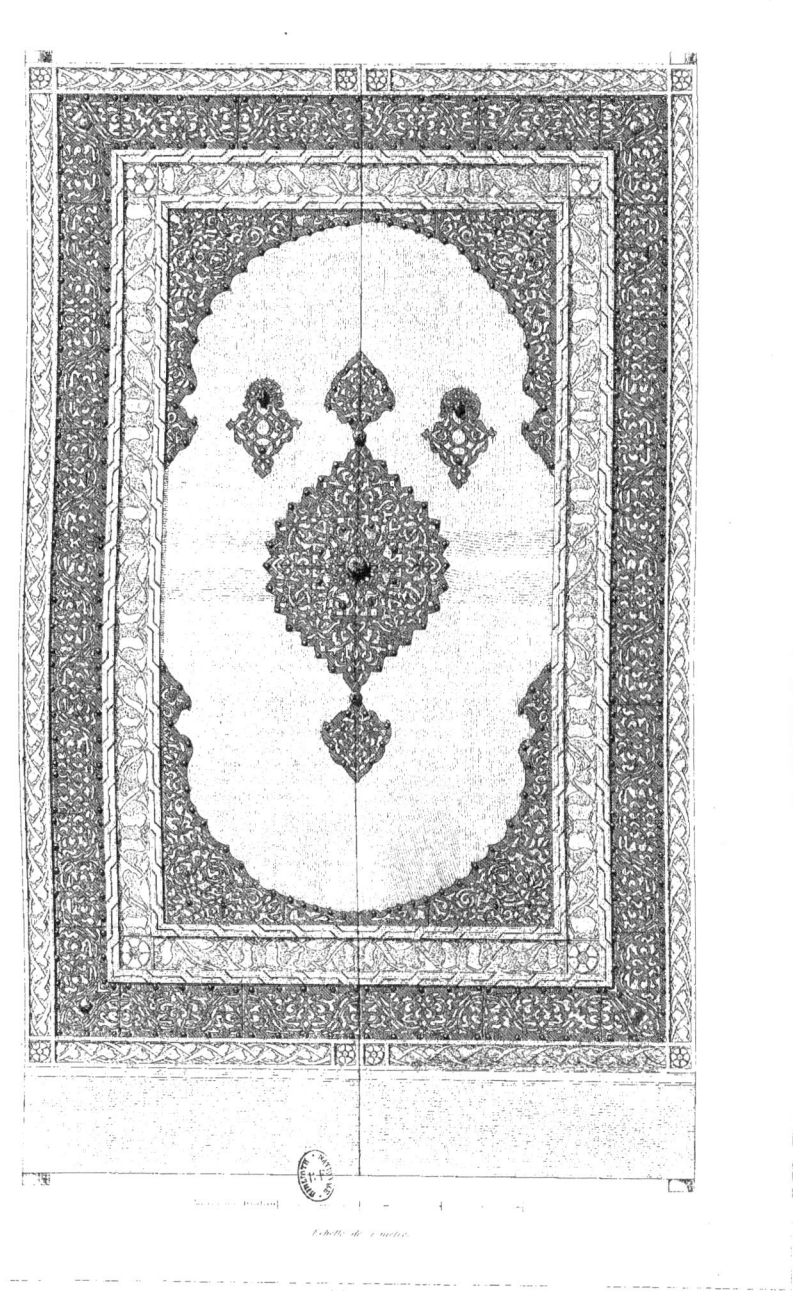

SELAMLIK — PORTE DE LA FONTAINE DE ABD EL RAHMAN AU CAIRE

VICE ROYAUTÉ D'ÉGYPTE

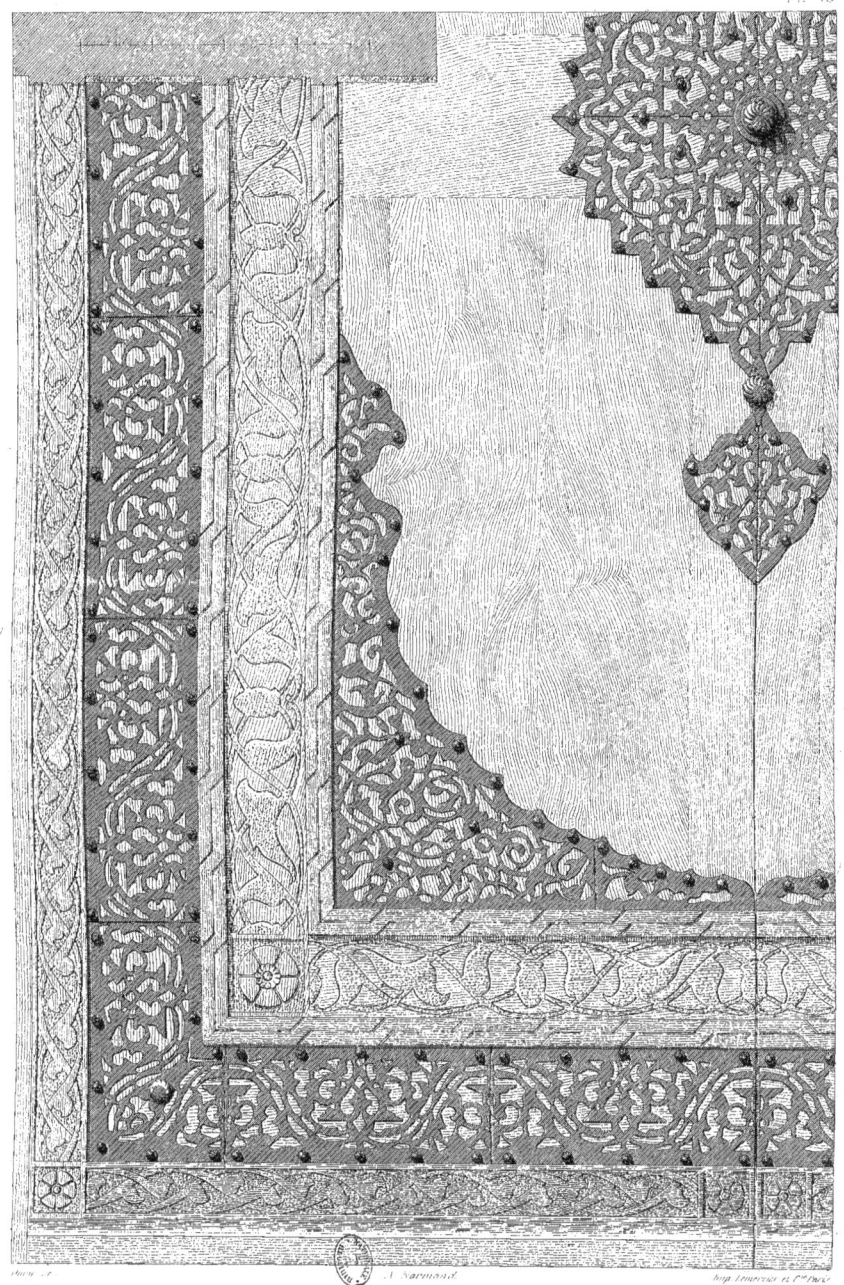

SELAMLIK — PORTE DE LA FONTAINE DE ABD-EL-RAHMAN, AU CAIRE

A. MOREL, éditeur

SERAMIK. PORTE DE LA FONTAINE DE ABD-EL-RAHMAN, AU CAIRE.

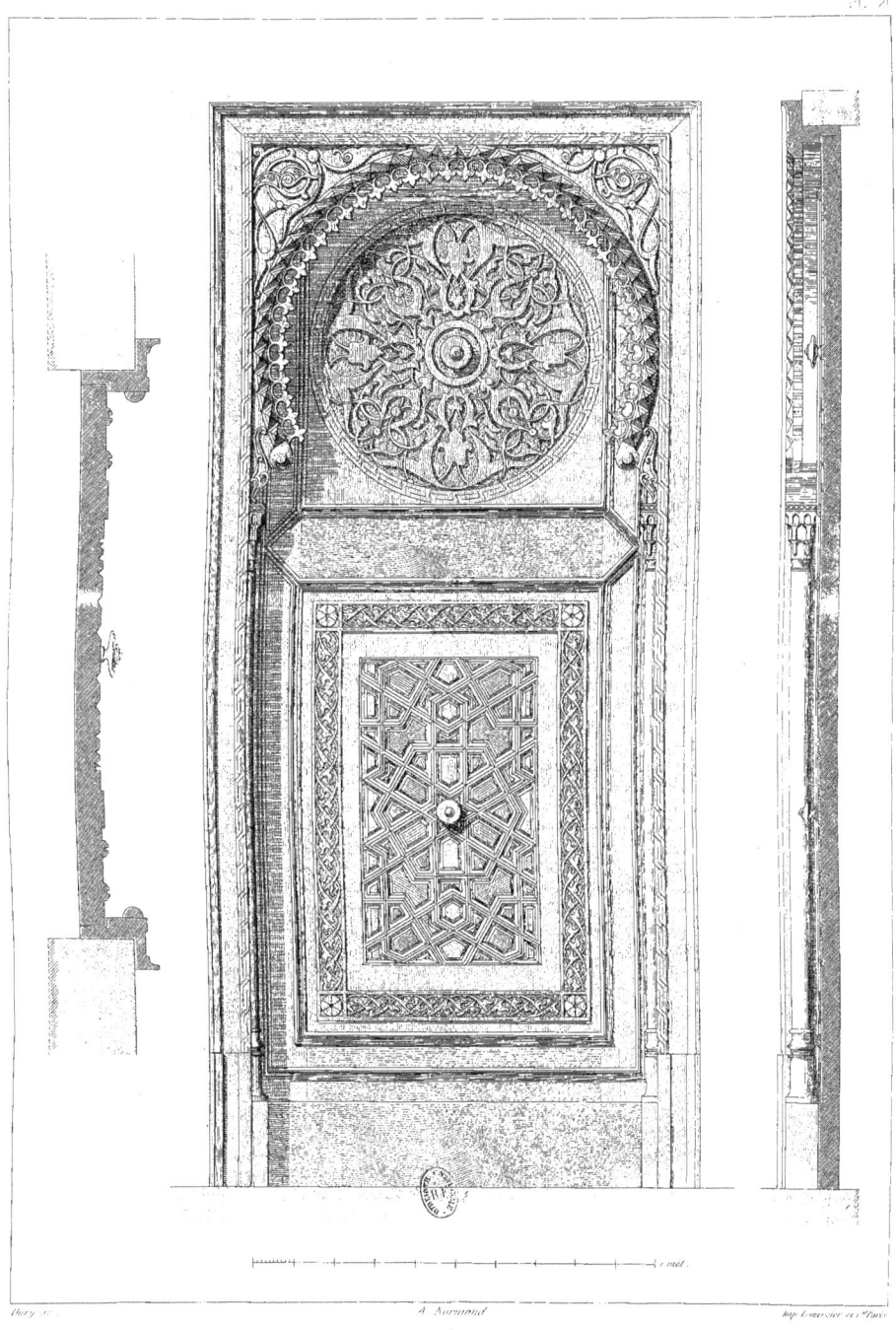

SELAMLIK. PORTE DE LA SALLE CENTRALE

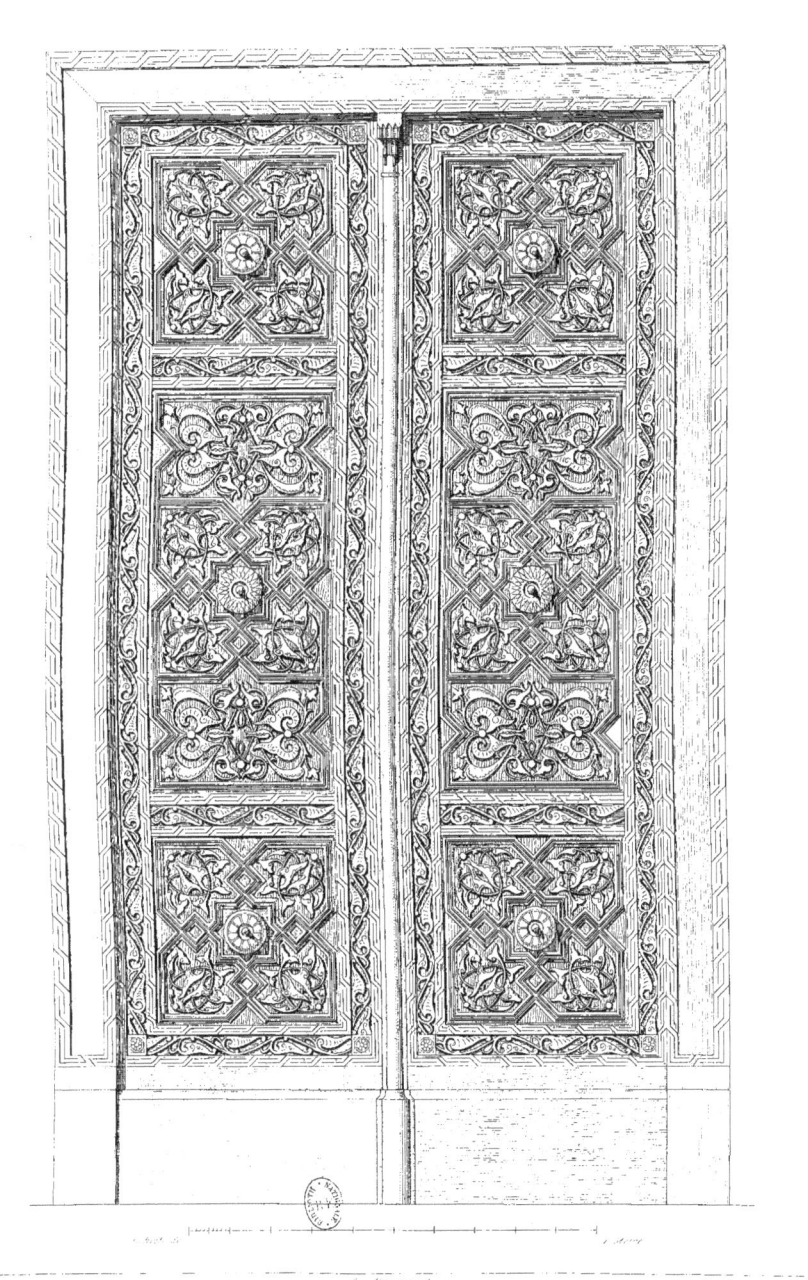

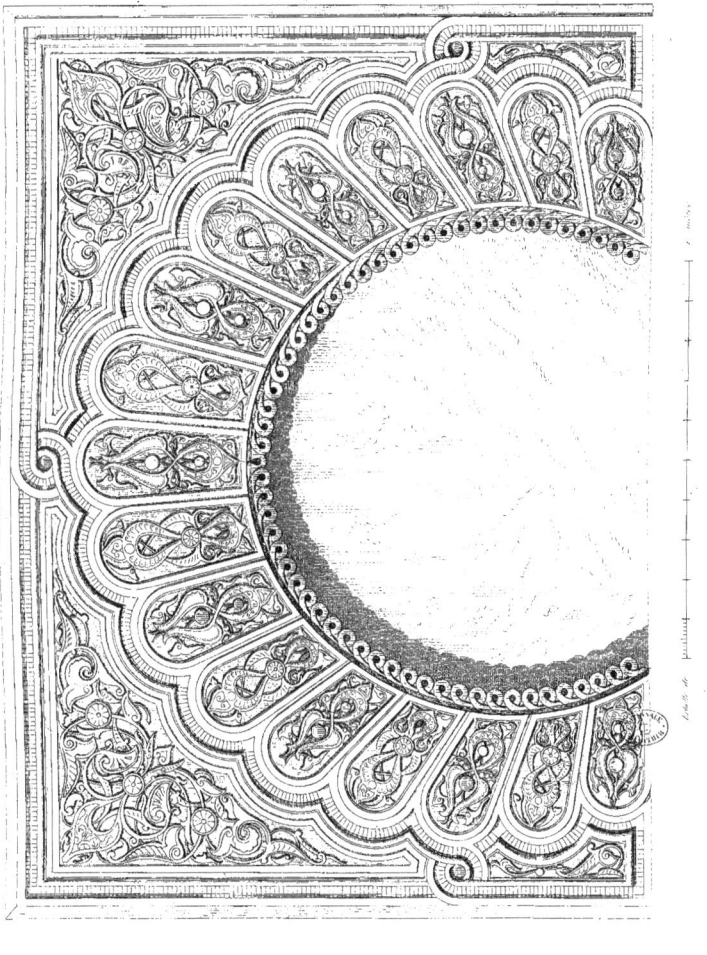

SELAMLIK. COURONNEMENT DE LA PORTE DE LA SALLE CENTRALE.

VICE ROYAUTÉ D'EGYPTE
Mr DREVET ARCHITECTE

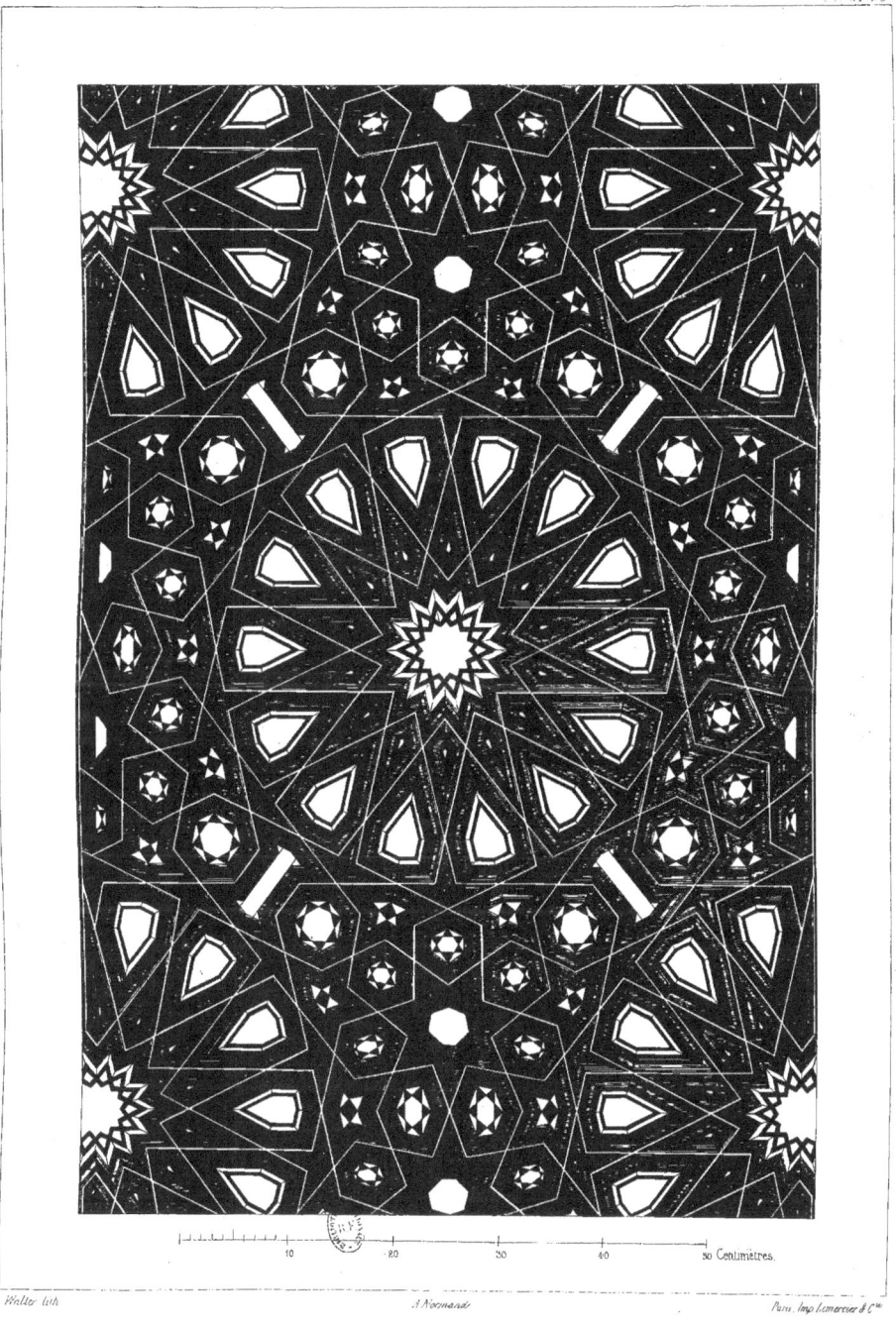

SELAMLIK _ MARQUETERIE ANCIENNE
EMPLOYÉE DANS UN MEUBLE MODERNE _ DÉTAIL

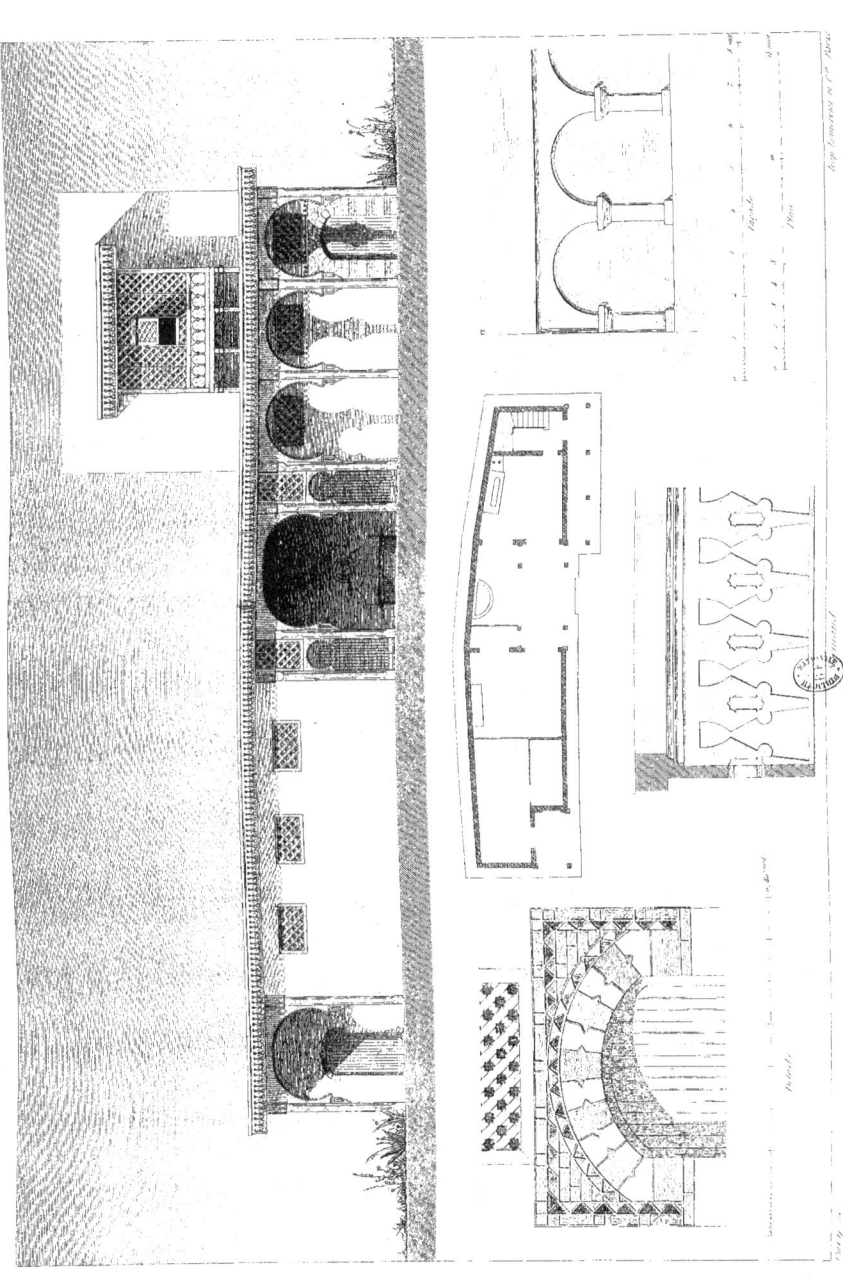

RÉGENCE DE TUNIS
M. CHARON ARCHITECTE

PALAIS DU BEY
PLANS DU SOUS-SOL ET DU REZ-DE-CHAUSSÉE

RÉSIDENCE DU PRINCE

RÉGENCE DE TUNIS

PALAIS DU BEY — COUPE LONGITUDINALE

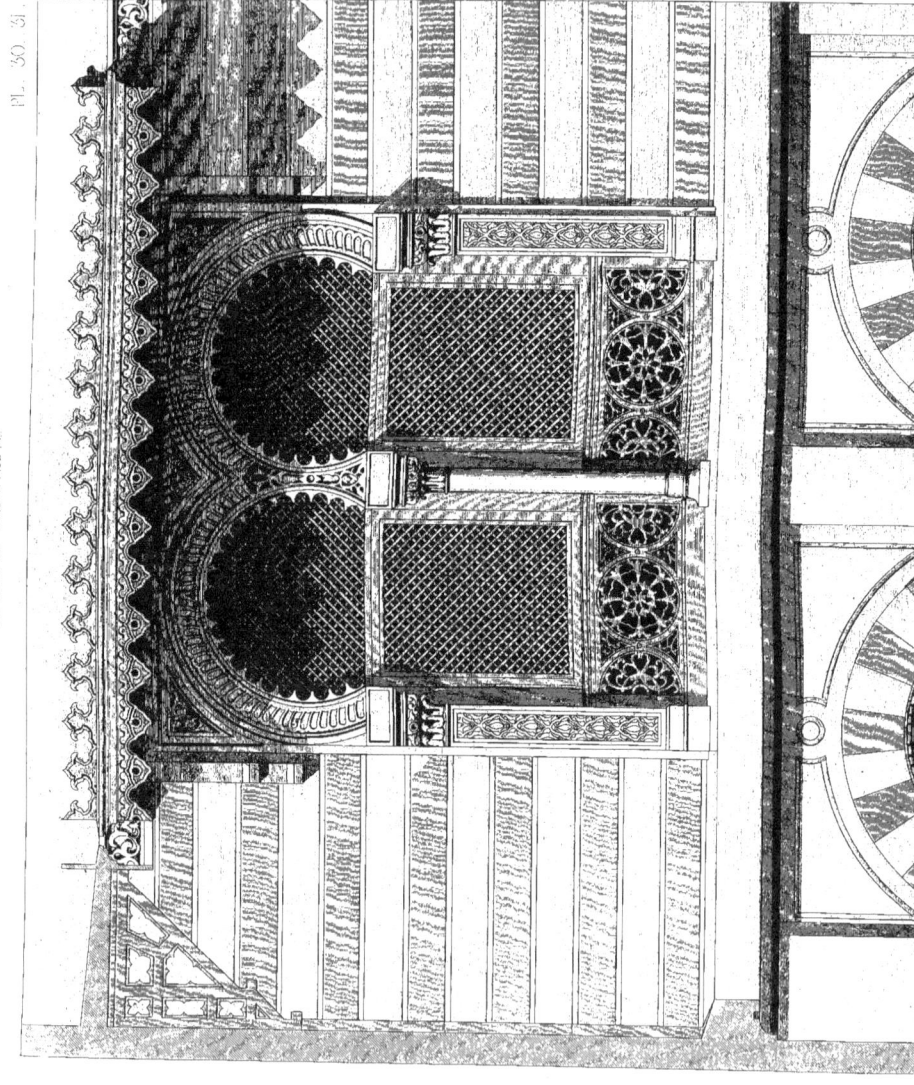

RÉGENCE DE TUNIS

Mr CHAPON ARCHITECTE

Pl. 30

PALAIS DU BEY

FAÇADE LATÉRALE — DÉTAIL D'UNE TRAVÉE

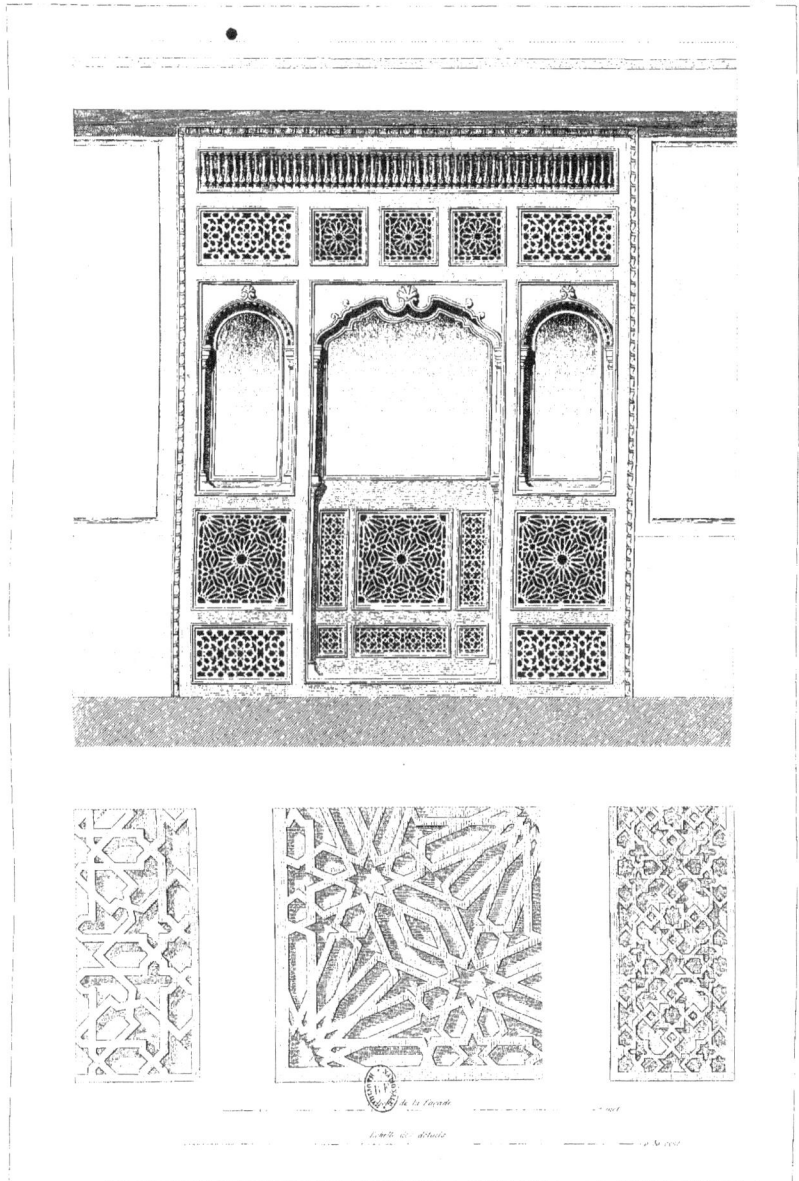

PALAIS DU BEY

RÉGENCE DE TUNIS

M^r CHAPON ARCHITECTE

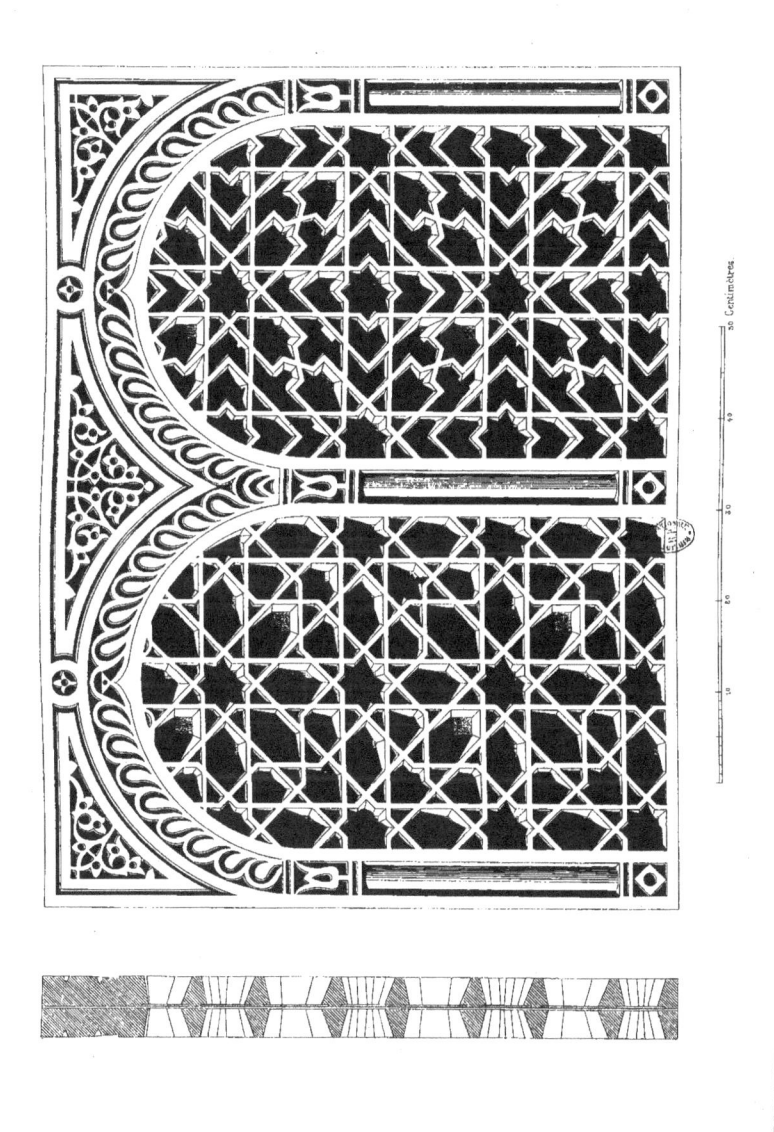

PALAIS DU BEY

FERMETURE _ FENÊTRE EN PLÂTRE DÉCOUPÉ _ VERRES DE COULEURS

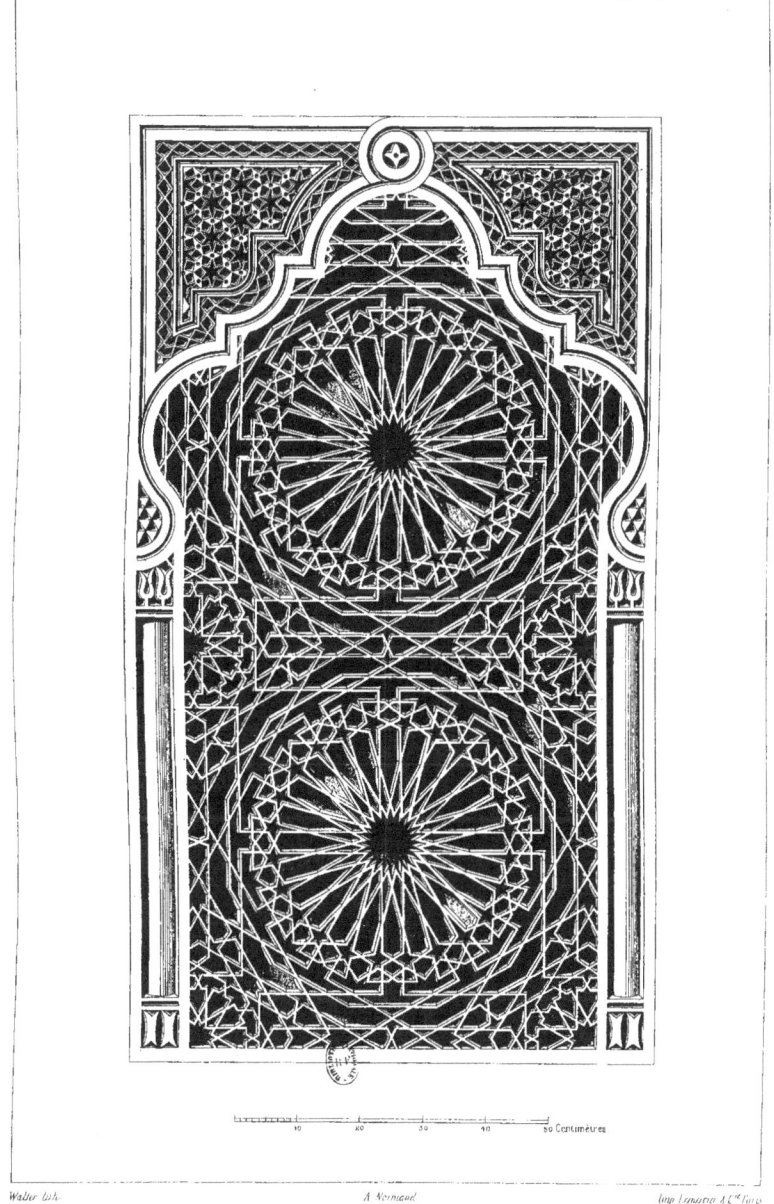

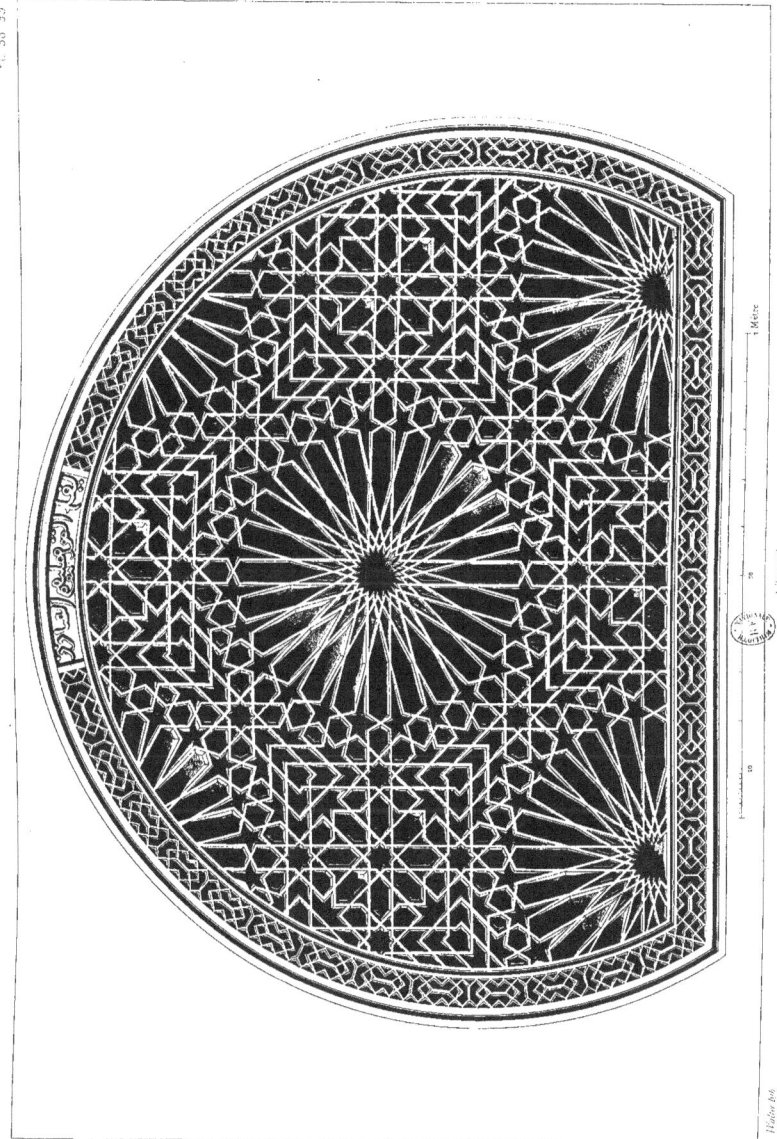

RÉGENCE DE TUNIS
M. CHAPON ARCHITECTE

PALAIS DU BEY
FERMETURE DES FENÊTRES EN PLÂTRE DÉCOUPÉ A JOUR ET VITRÉ

A. MOREL, Éditeur

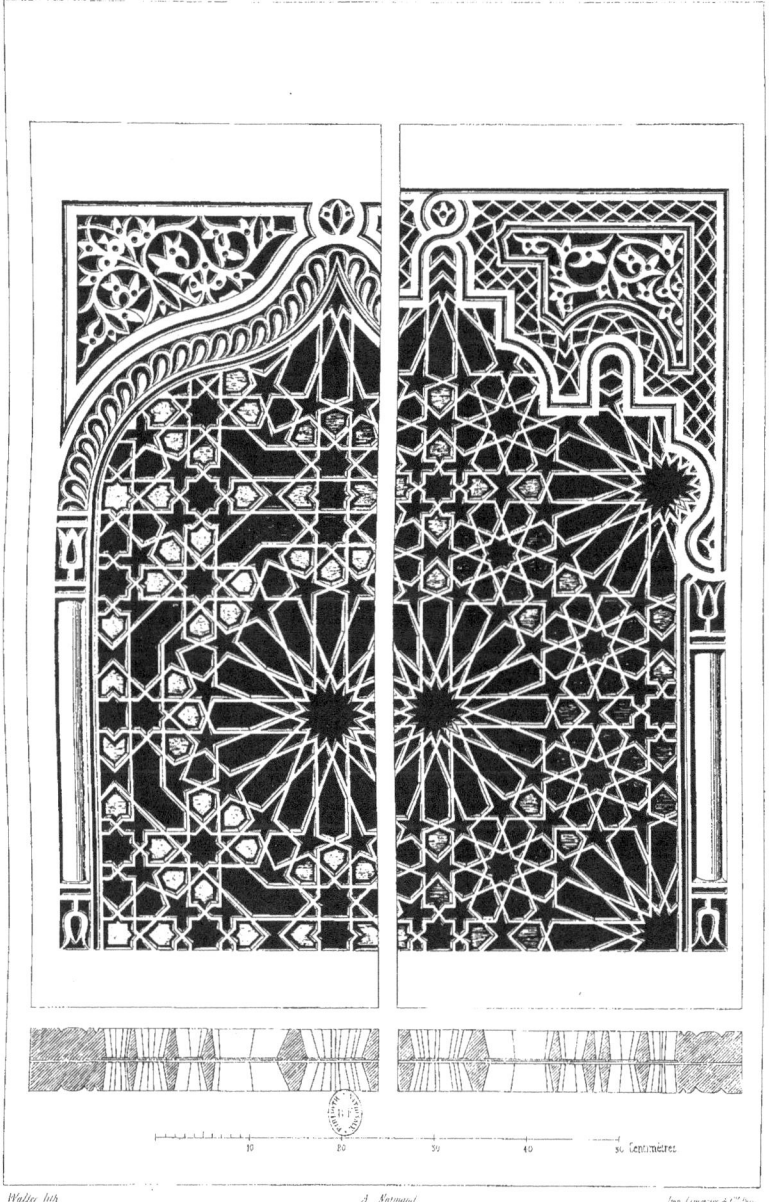

RÉGENCE DE TUNIS

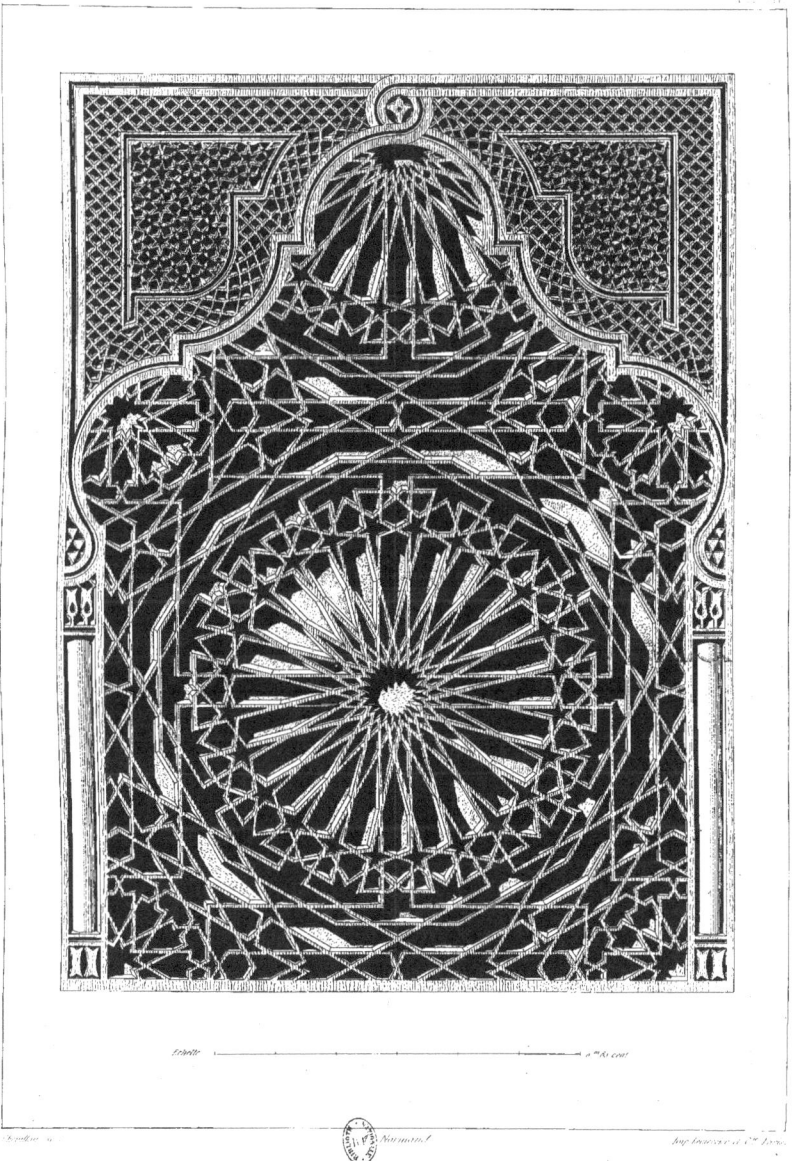

PALAIS DU BEY
CLÔTURE D'UNE FENÊTRE PEINTE EN PLÂTRE DÉCOUPÉ

EMPIRE DU MAROC.

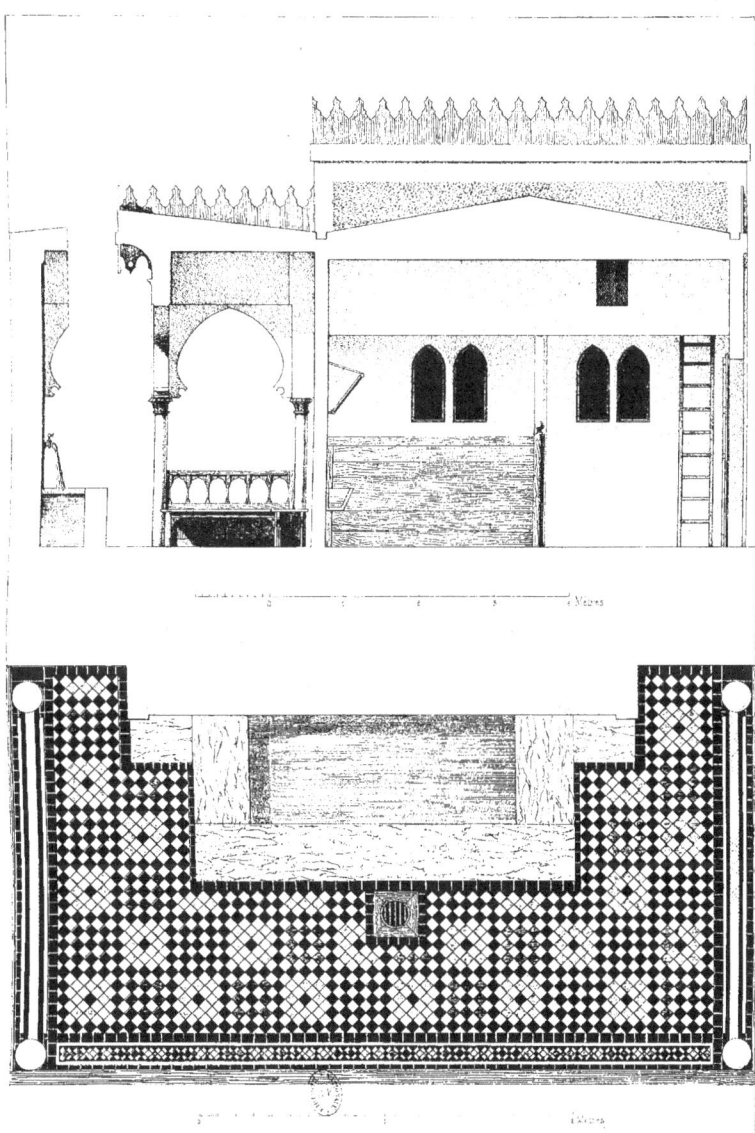

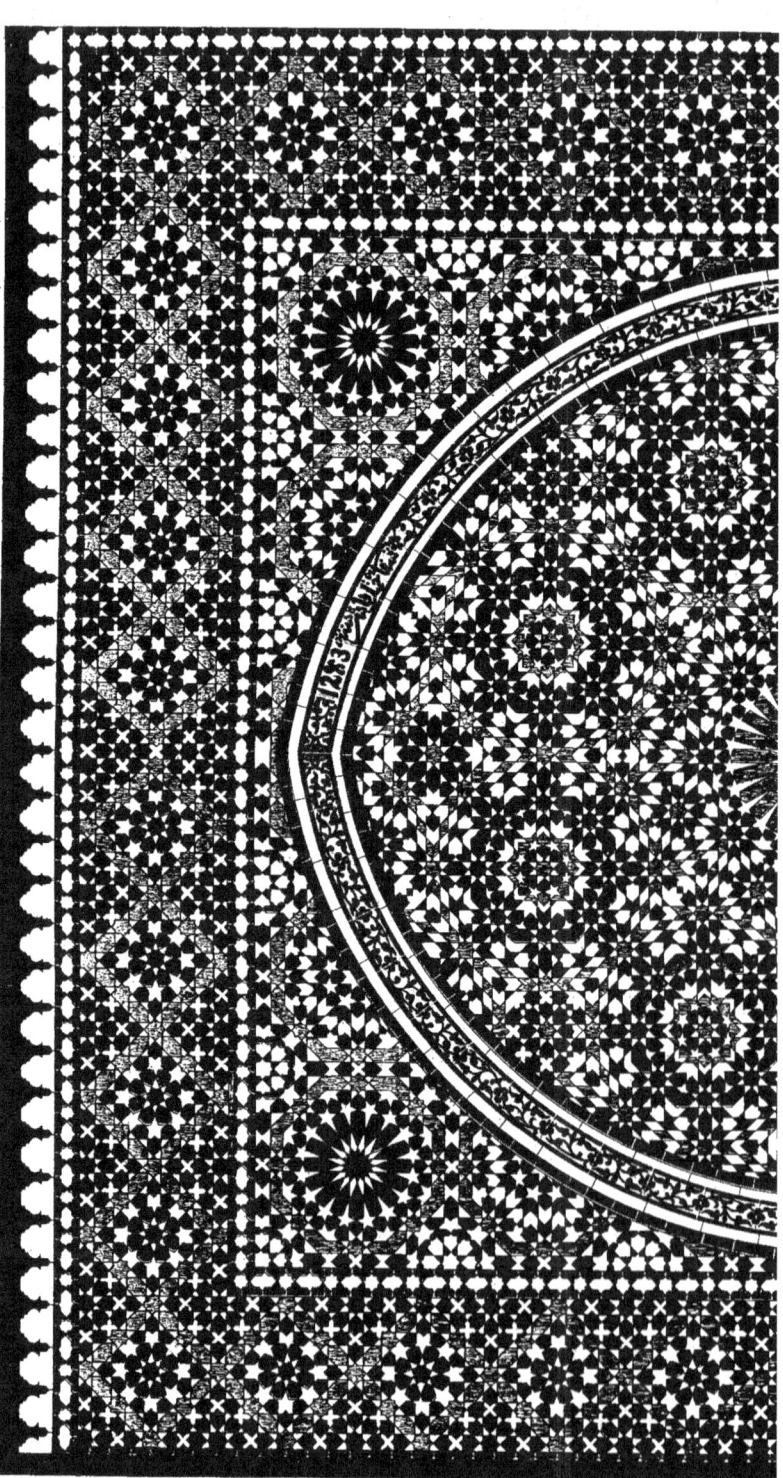

ECURIES - FONTAINE SOUS LE PORTIQUE

ÉLÉVATION, DÉTAIL

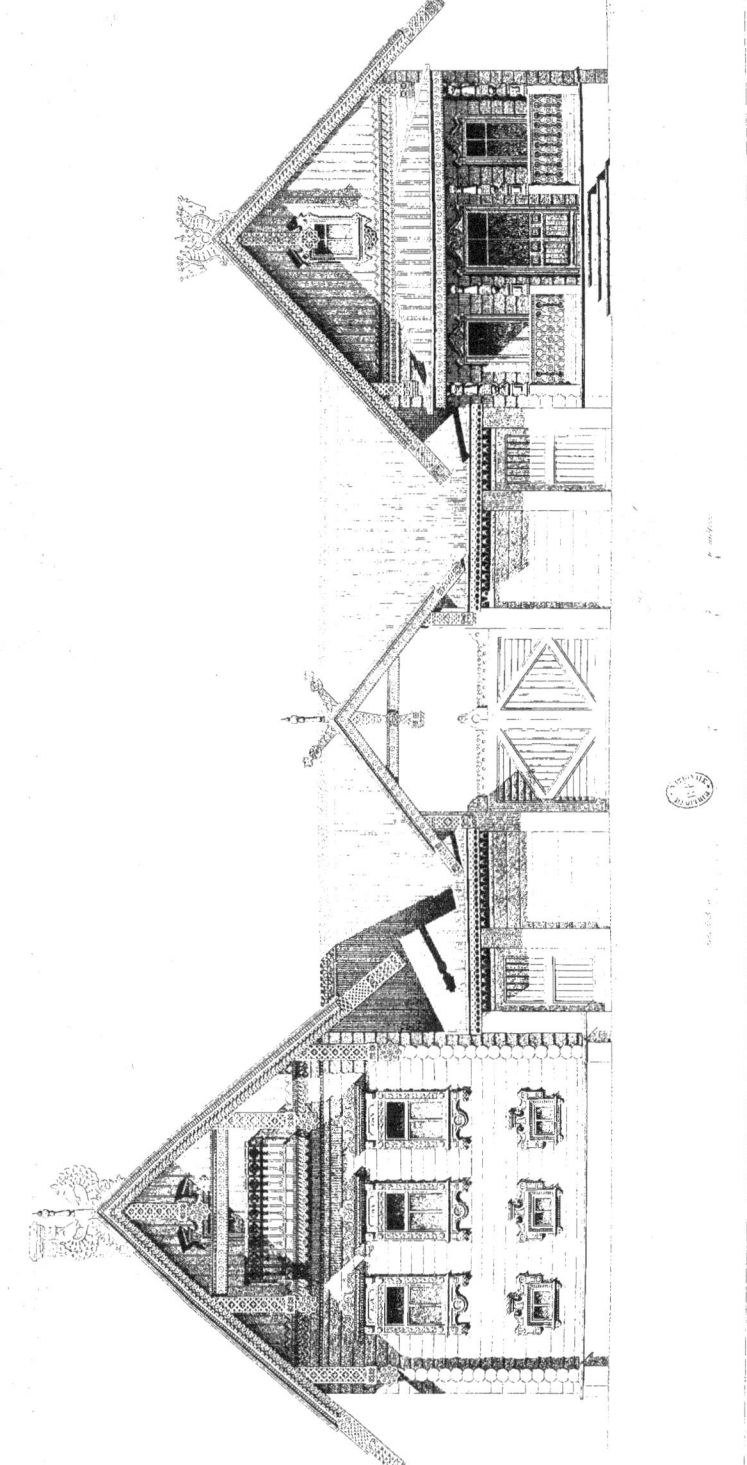

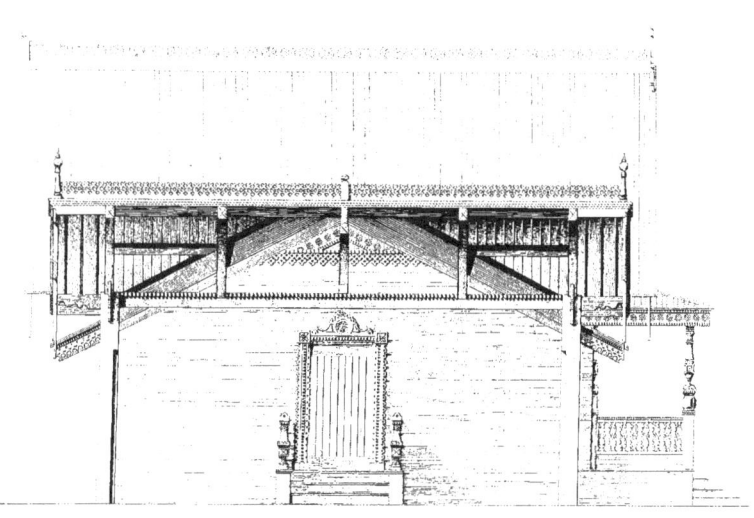
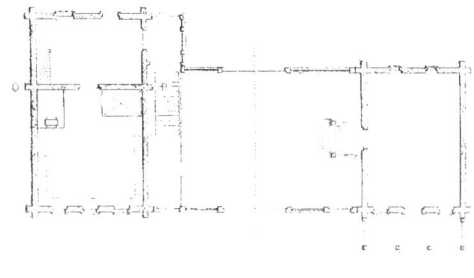

EMPIRE DE RUSSIE

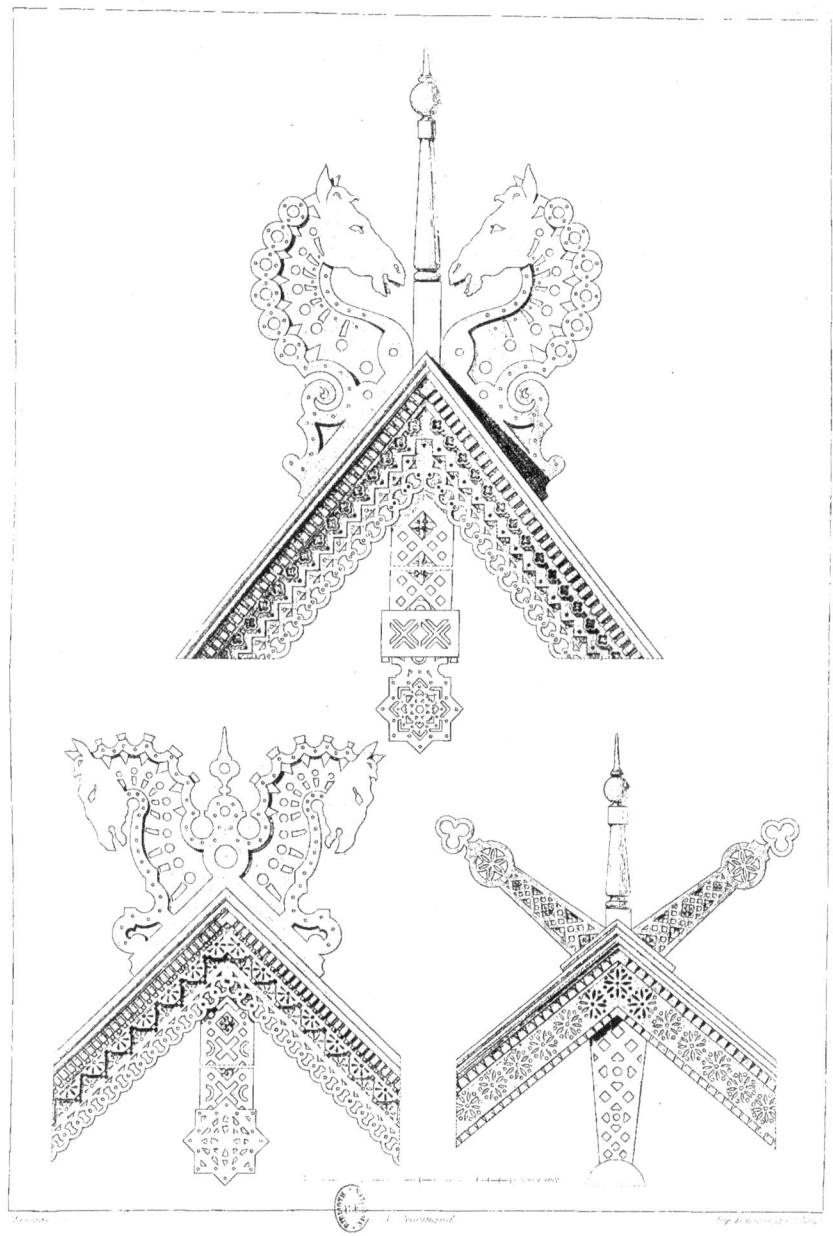

COURONNEMENT DES PIGNONS DE LA FAÇADE

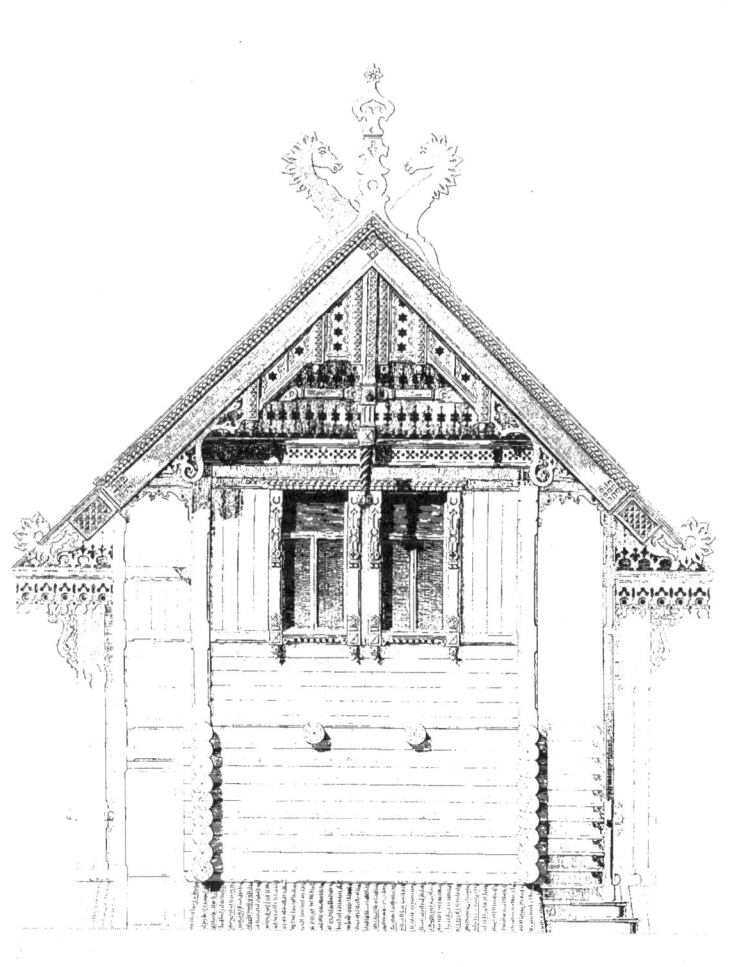

EMPIRE DE RUSSIE
Mr BENARD ARCHITECTE

PL. 55_56

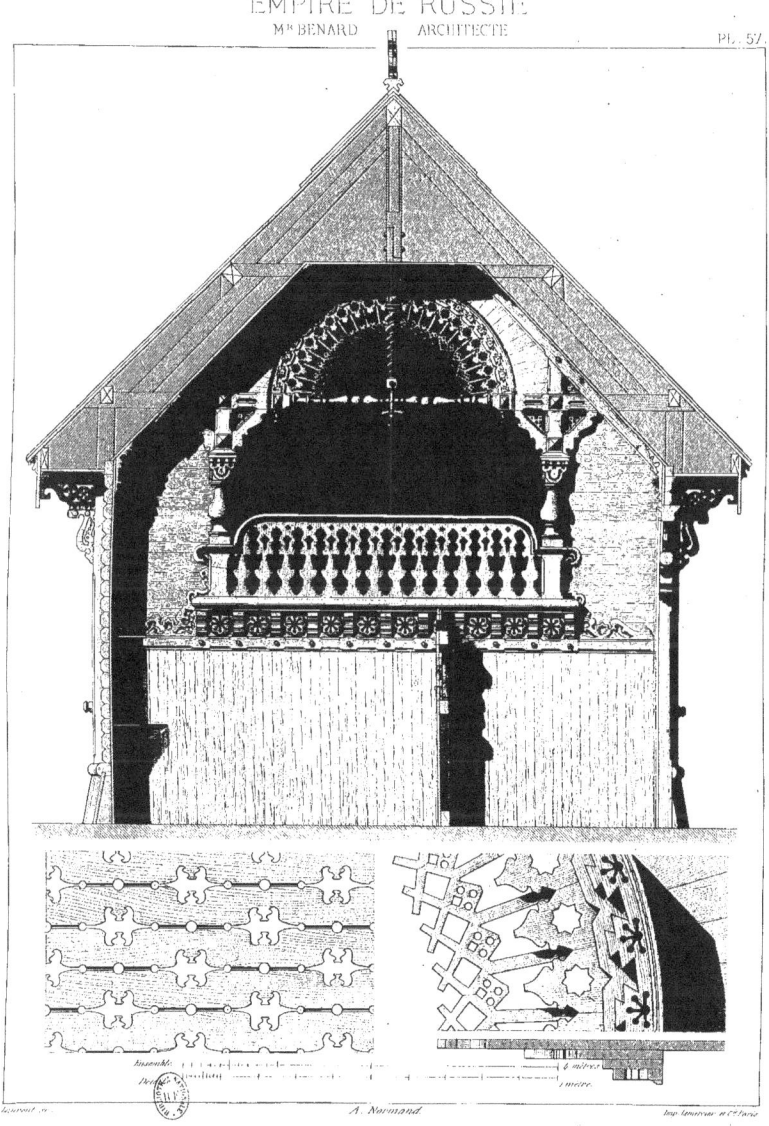

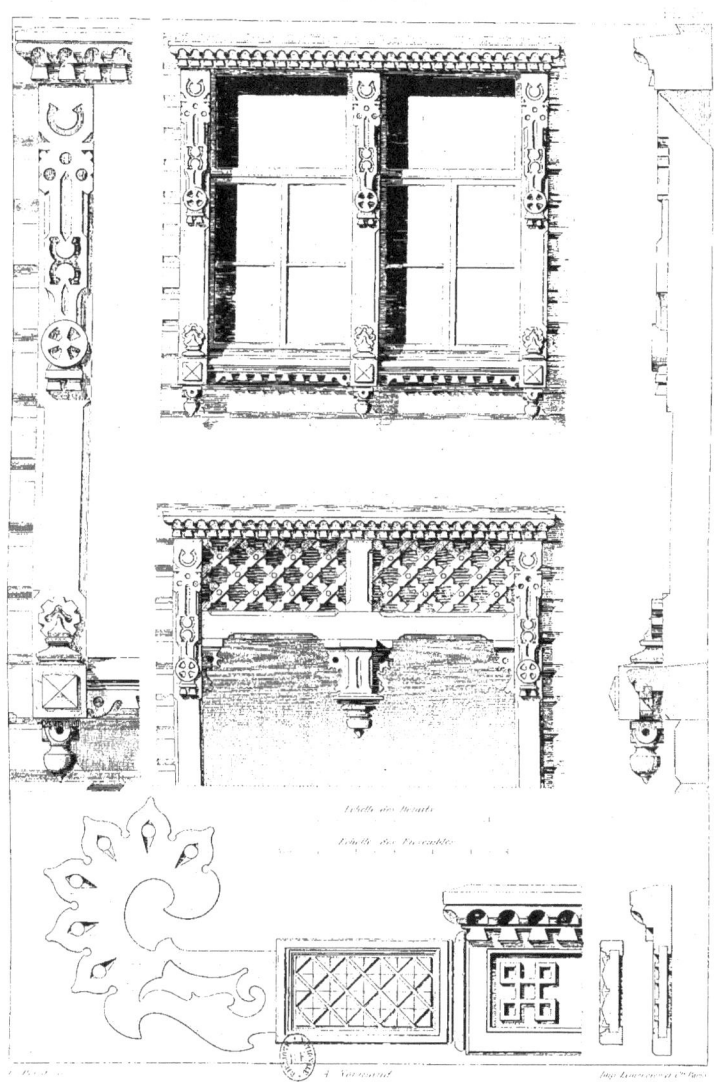

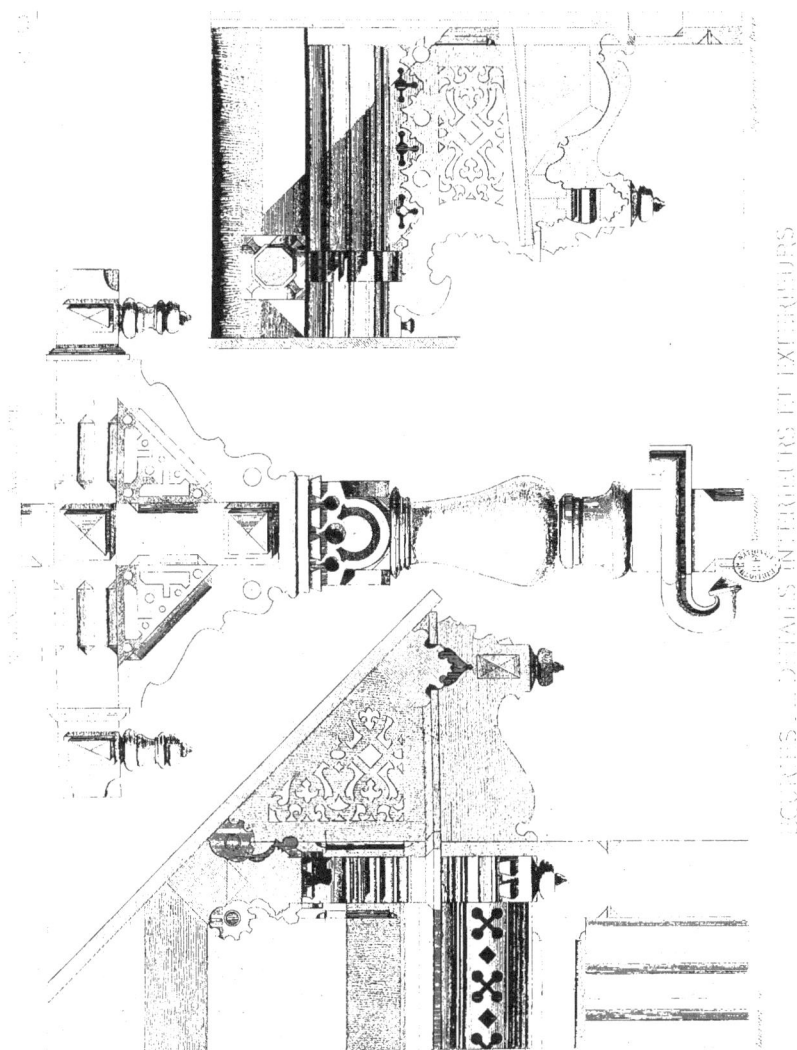

EMPIRE DE RUSSIE
Mr BENARD ARCHITECTE

PL. 60

ÉCURIES — LUCARNES ET CRÊTES DE TOIT — DÉTAILS

A. MOREL, Éditeur

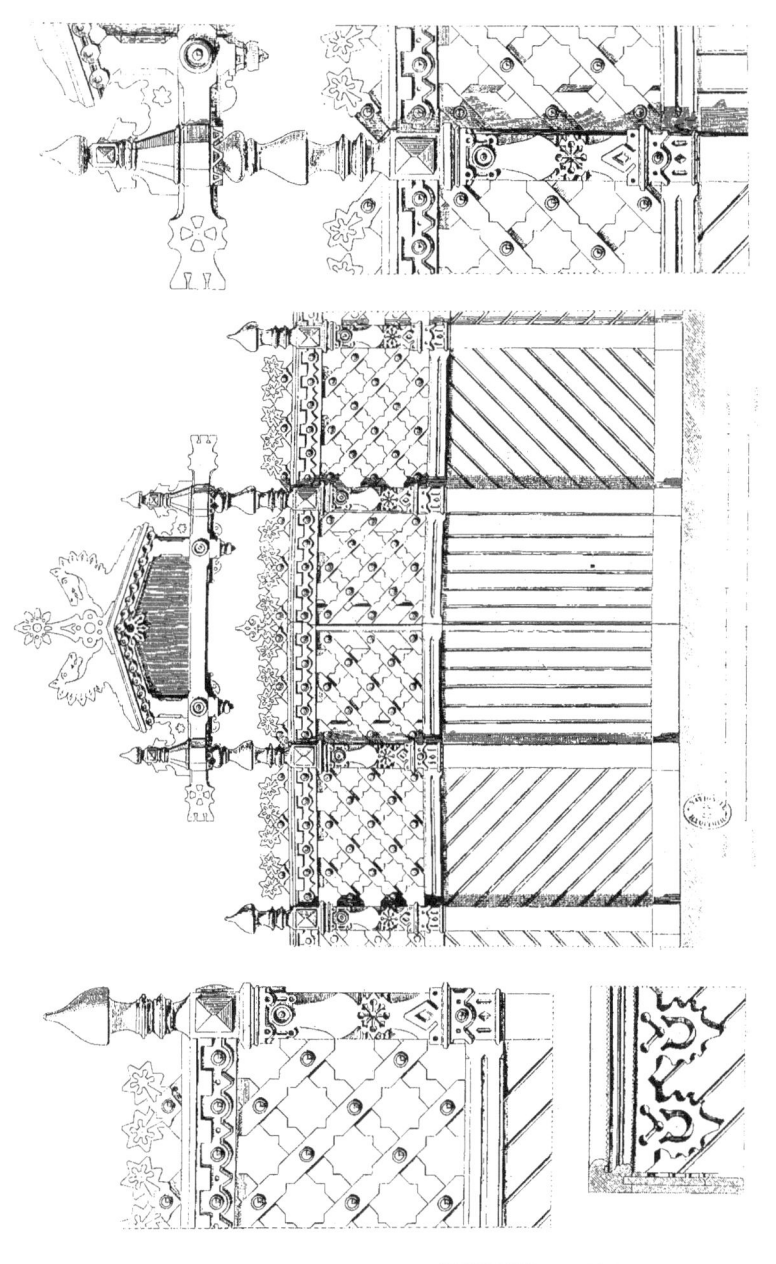

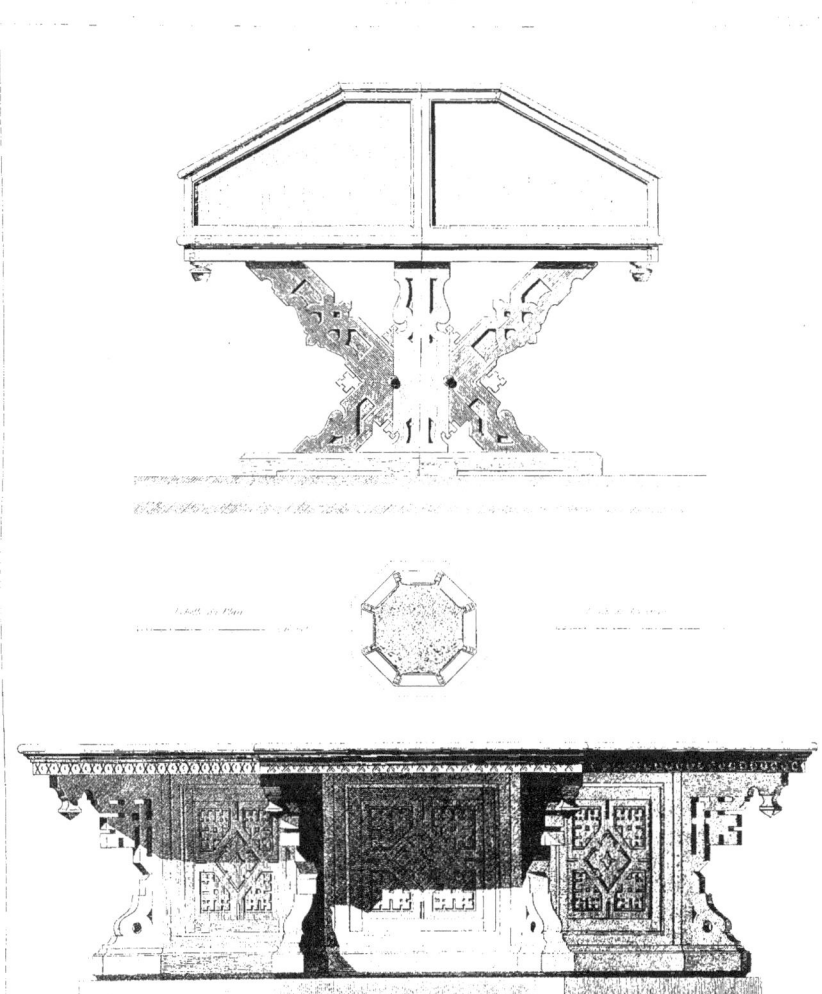

MEUBLES, TABLE ET VITRINE EXÉCUTÉS EN RUSSIE

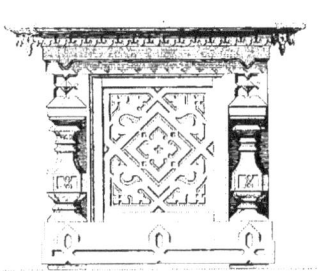

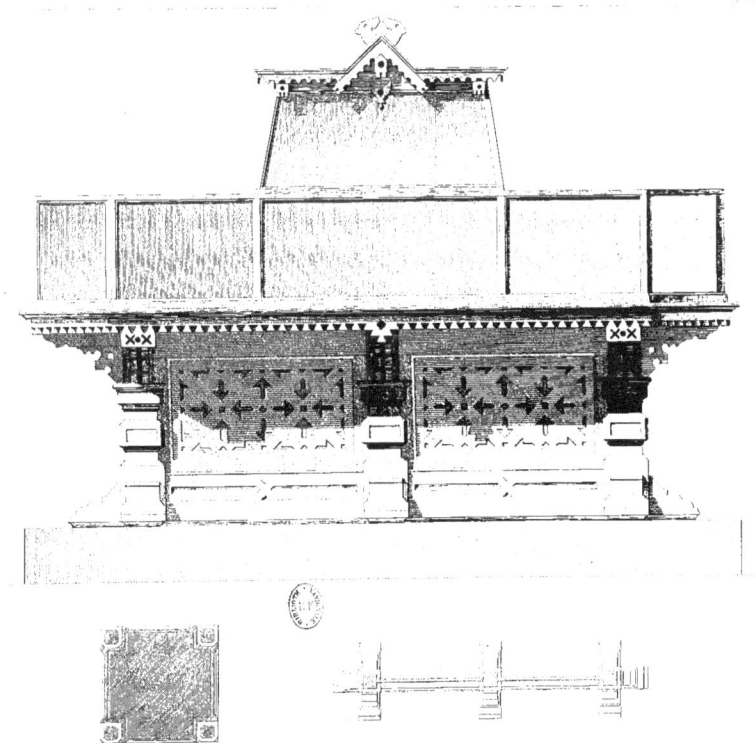

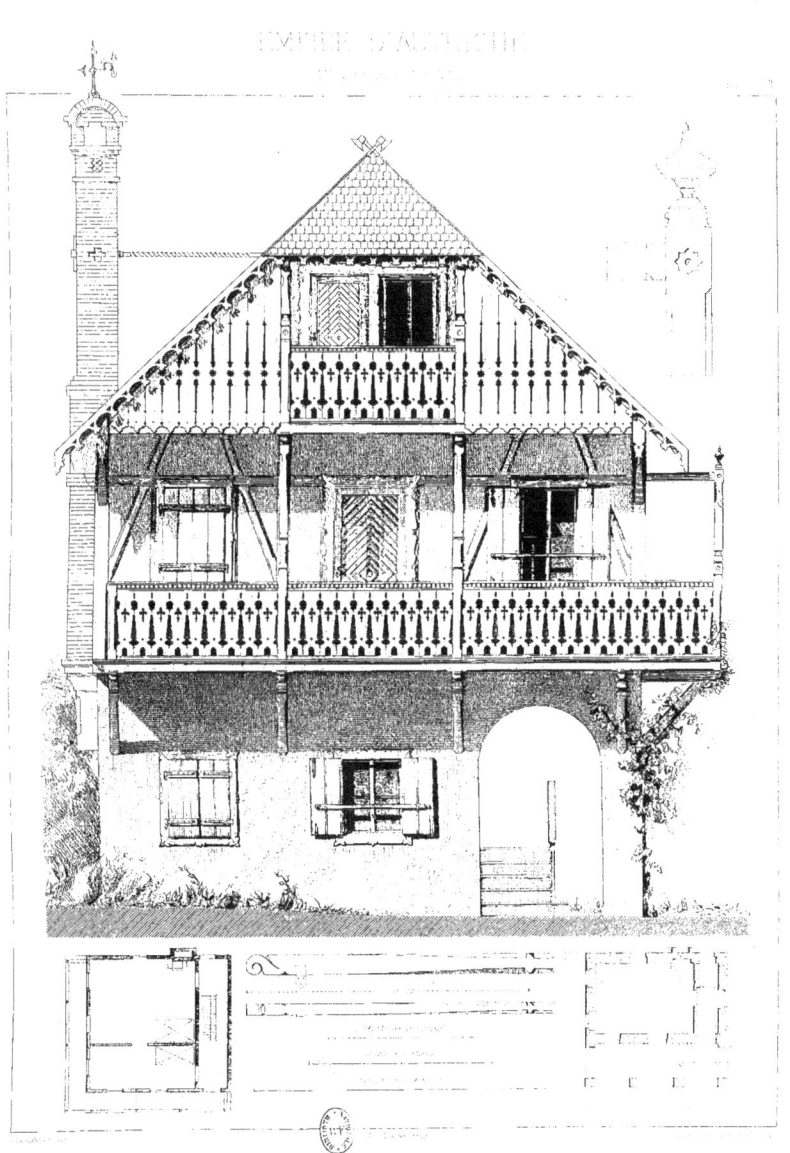

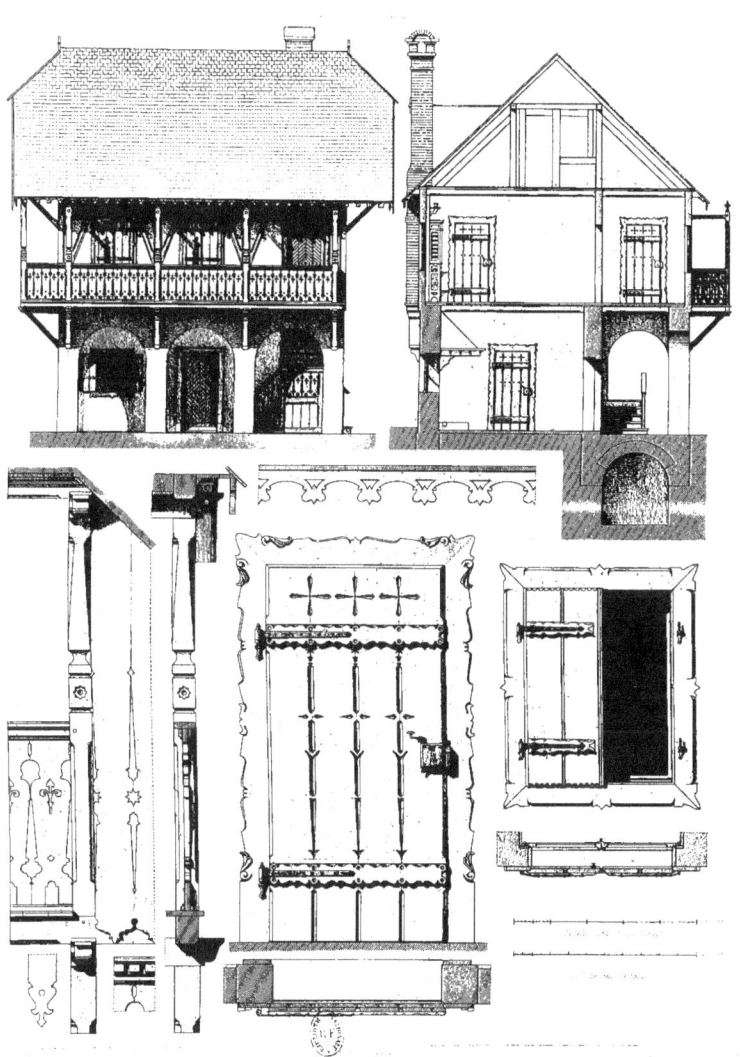

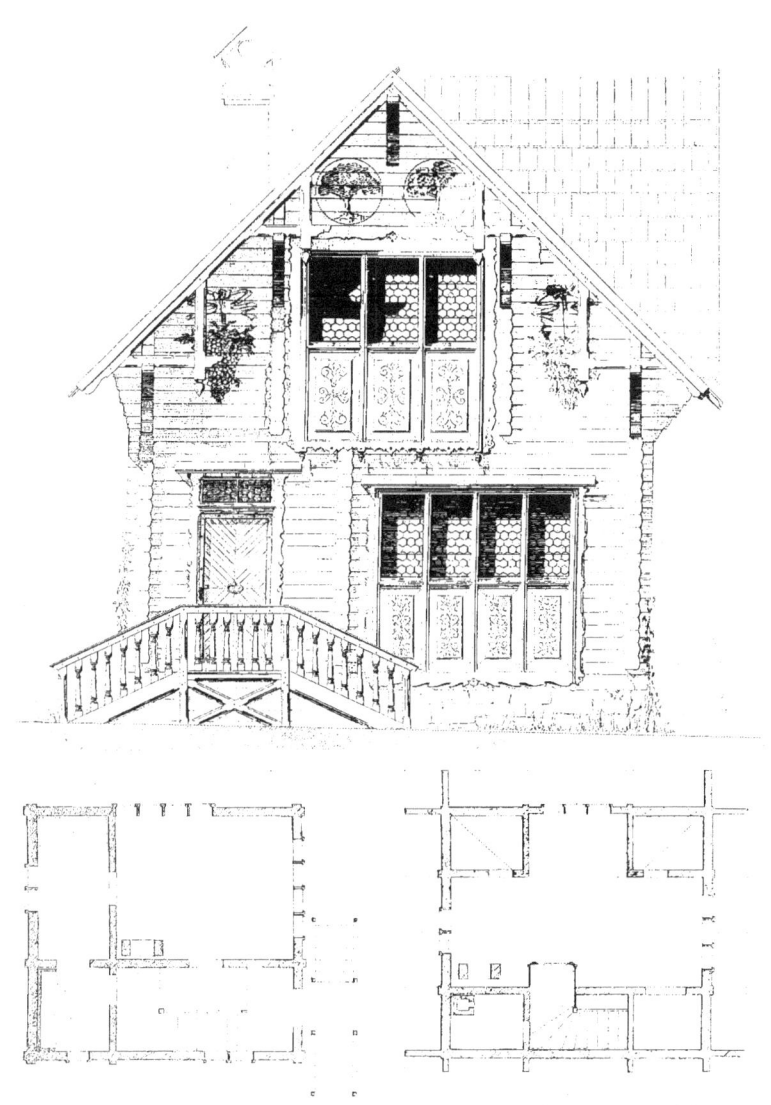

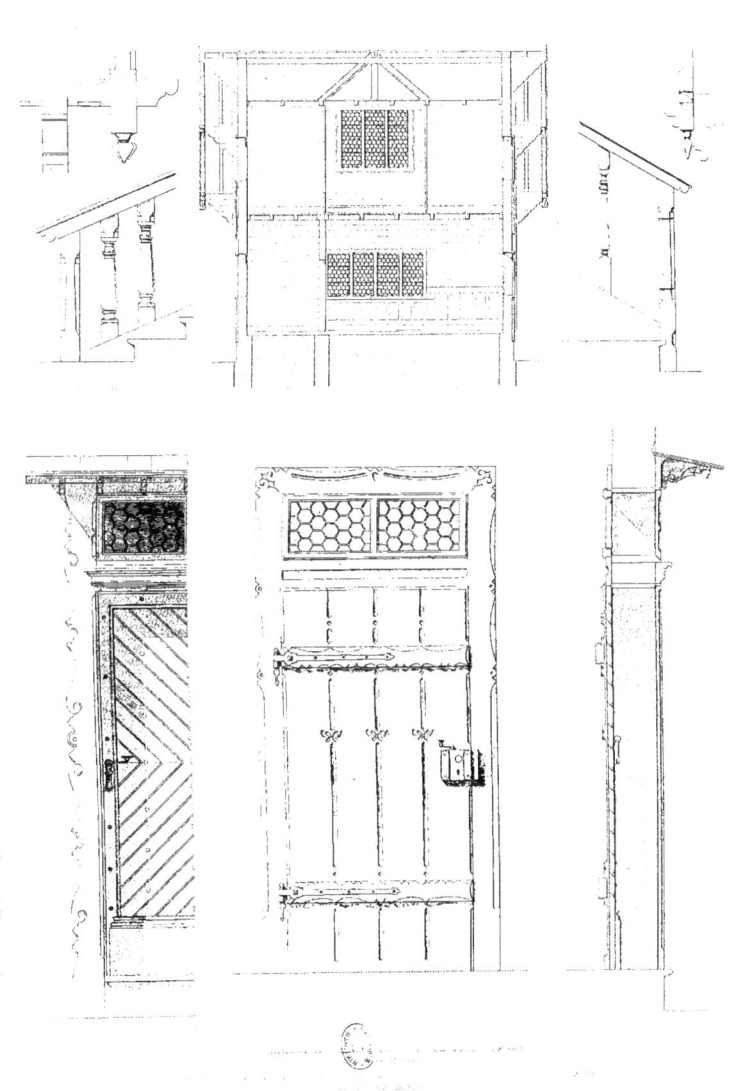

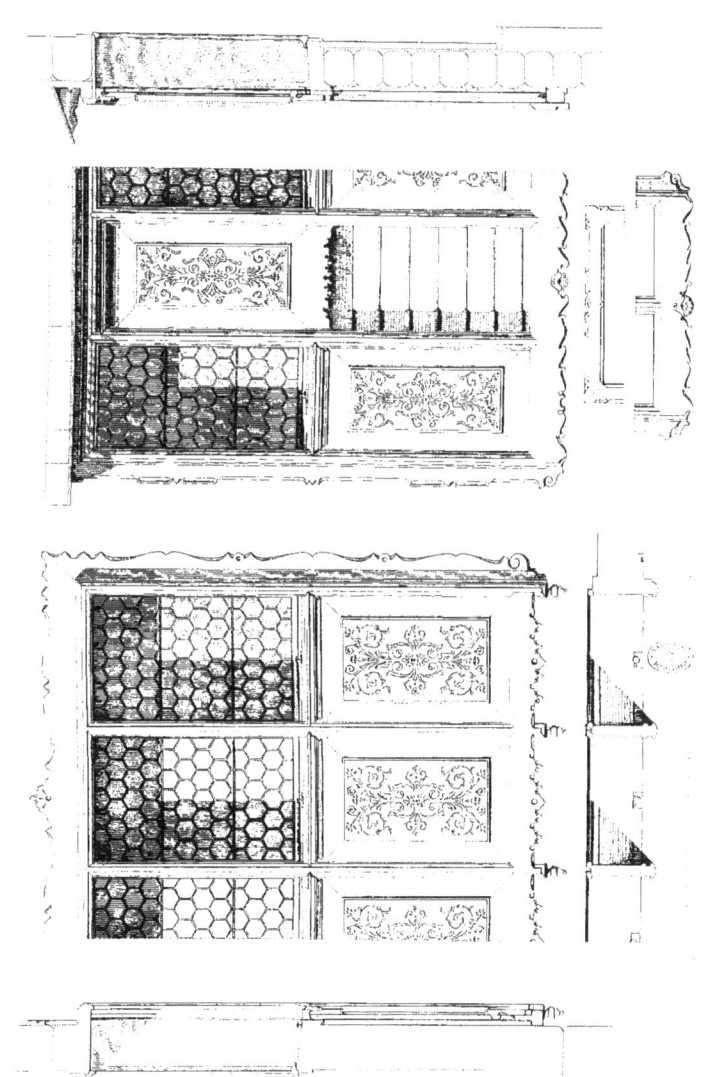

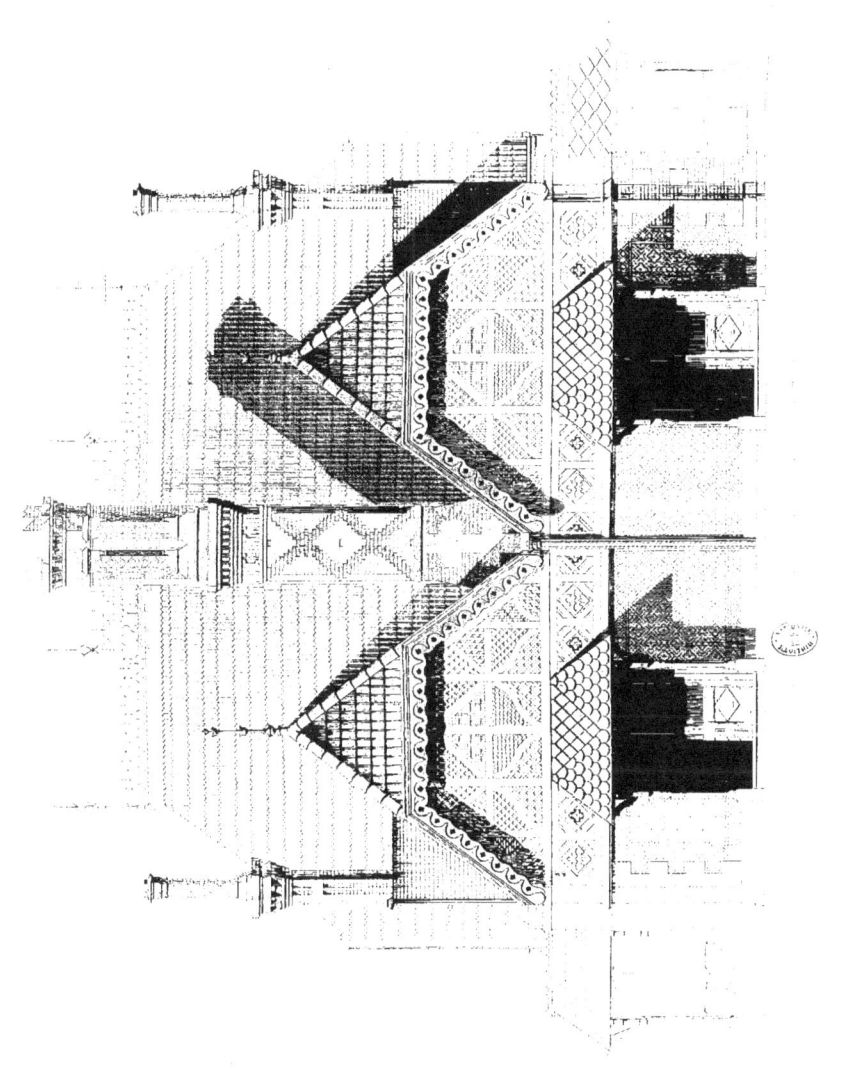

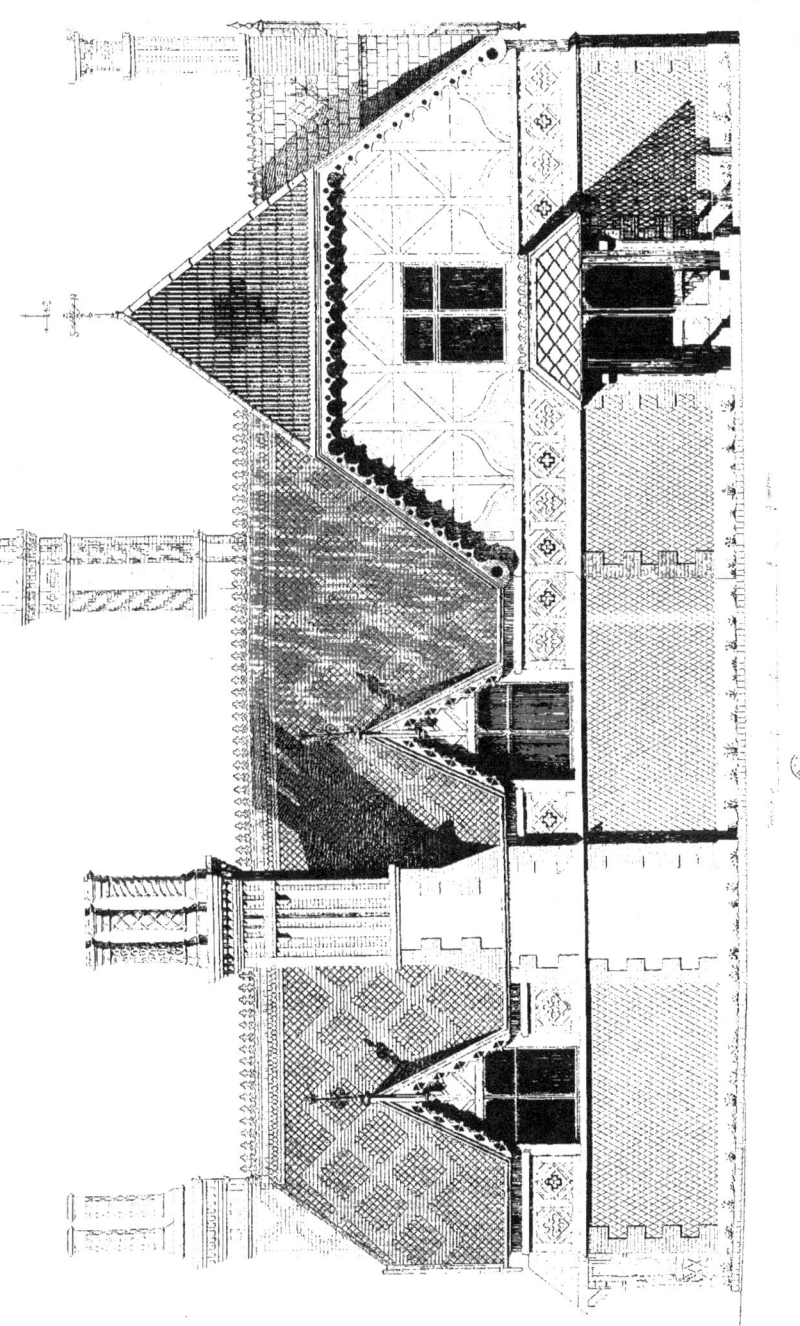

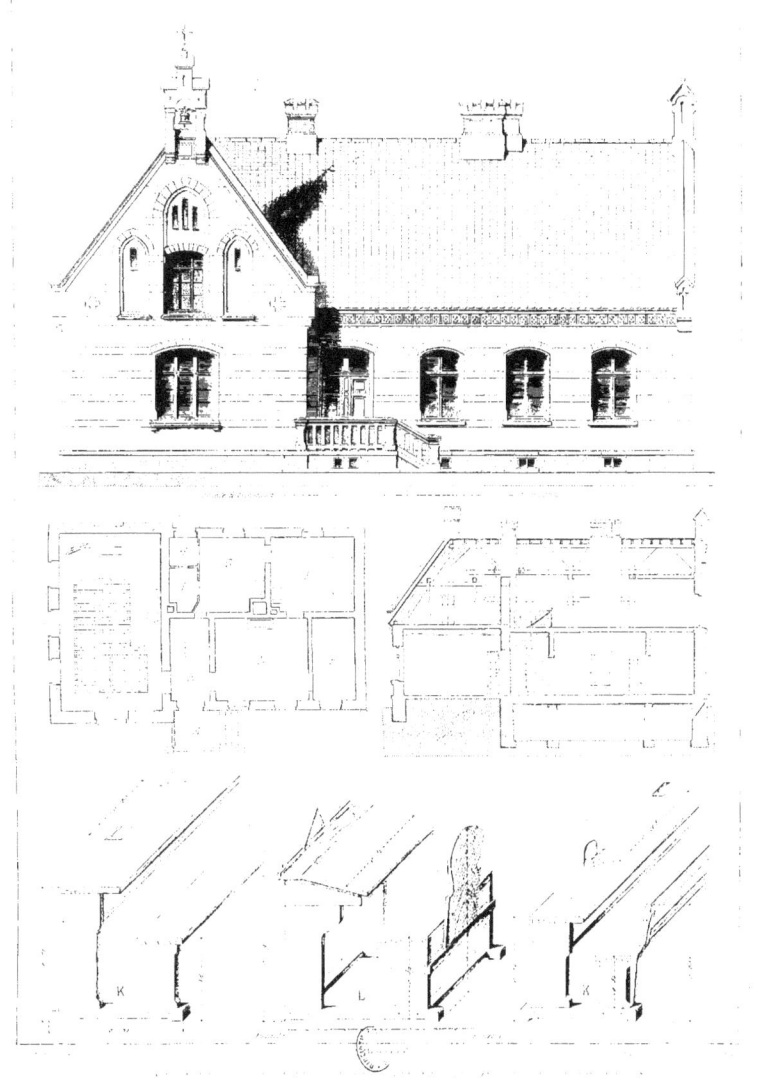

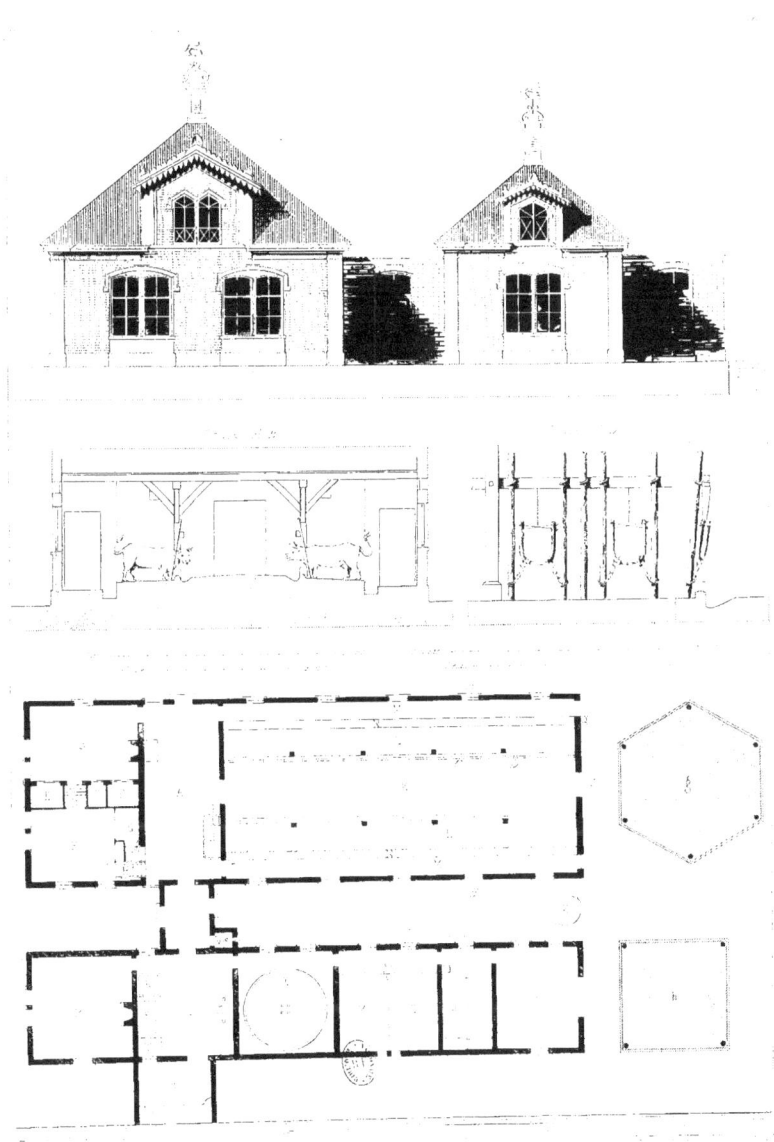

www.ingramcontent.com/pod-product-compliance
Lightning Source LLC
Chambersburg PA
CBHW070955240526
45469CB00016B/886